Flower Sketching Methods

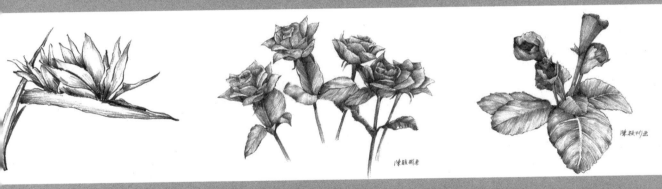

Flower Sketching Methods

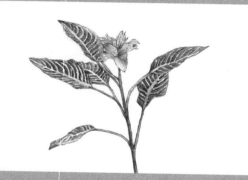
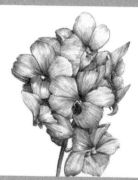
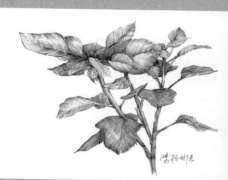

花卉鉛筆素描技法
Flower Sketching Methods

陳穎彬／著

作者序

　　花卉乃是在繪畫中常常用來練習素描的對象，因此花卉素描也成為繪畫愛好者不可或缺的學習項目之一。也由於花卉的種類不同，包括花的造型形狀、葉子的顏色深淺，這些變化中更展示出自然的美。花卉世界的美是千變萬化，要如何透過鉛筆素描的基礎技巧把花卉更生動描繪出來，就成為了一種素描中可以專門學習的項目之一。

　　基礎花卉素描的第一部分，讓筆者用深入淺出的方式從不同的花卉造型中，例如：花卉不同角度畫法，有正面的、側面的及葉子不同生長方向的畫法；畫花卉及葉子的筆觸畫法等，都有其詳細的介紹和範例，相信對於初學者而言，會是一本非常容易學習的工具書。

　　而第二部分，精選出市面上常見的花卉，例如：玫瑰花、百合花、荷花、向日葵等，做了詳細的繪畫過程、步驟、示範以及介紹，希望對花卉能有更深入的學習。

　　本書編寫目的，除了讓讀者學習各種花卉素描表現方法，也希望經由畫花卉題材讓人可以更加喜愛大自然，進而去觀察、欣賞大自然；尤其是在現代繁忙的社會中，可謂是另一種樂趣之一。

　　這本書在完成之時，要感謝過去曾經在筆者學習繪畫的過程中，給予筆者鼓勵或協助的長輩、朋友們，黃昆輝先生，羅慧明教授，李健宜老師，薛永年先生，周佳君老師，劉曉佩老師，林玉英老師，李宜修先生，張娟小姐，林大為老師，張淑芬小姐，童彩蓮小姐，黃玉蓮小姐，林妍君老師，台北九龍畫廊，文墨軒畫廊，台中畢卡索畫廊，等支持與鼓勵，在此致上最誠摯的謝意。本書雖已完成，但有不夠完備的地方，敬請同好與先進不吝指正。

陳穎林

目錄

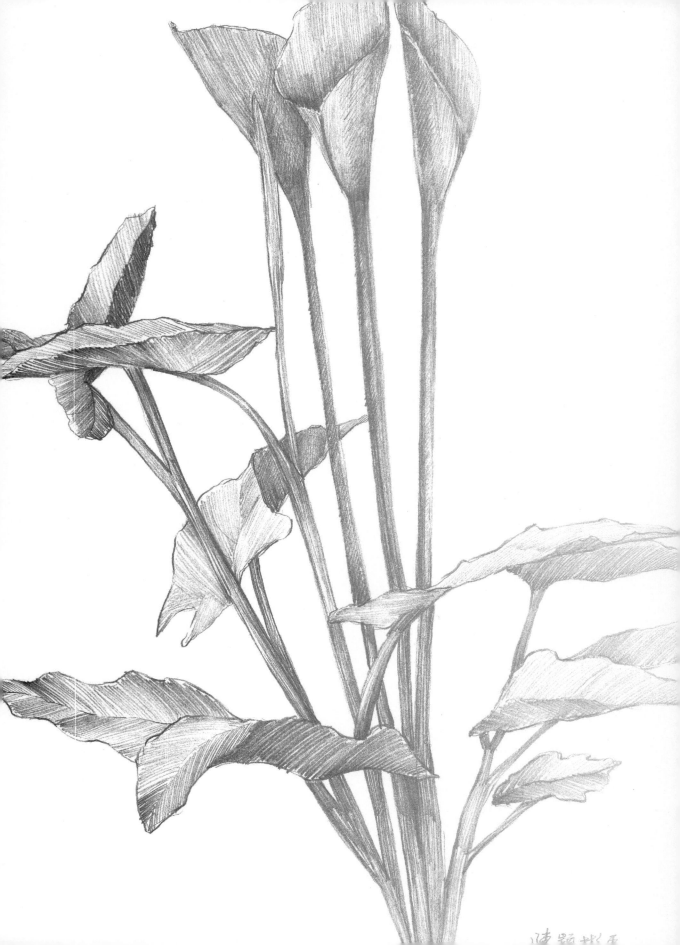

第一章

鉛筆素描簡介

一·鉛筆素描的特色

鉛筆素描顧名思義乃是以「鉛筆」作為素描工具，以鉛筆作為繪畫工具的特色有下列幾點：

1. 鉛筆操作最方便：

從小鉛筆為大部分人所熟悉的文具，若拿來畫畫，則一般人可以對其材質有所瞭解，方便使用。

2. 鉛筆是一種大眾化的基礎工具之一：

一般學素描者會把鉛筆素描當作是訓練的基礎工具，主要是因為其「單色變化」容易掌握。

3. 鉛筆是國際上最普遍的繪畫工具之一：

不管是當成藝術品或者是當作其完稿之用，在全世界有很多的畫家或人們使用鉛筆為繪畫工具。

4. 鉛筆畫為簡單而不受時空限制的方便工具：

任何人到一個地方除了帶畫簿外，還有就是鉛筆這項簡單工具。

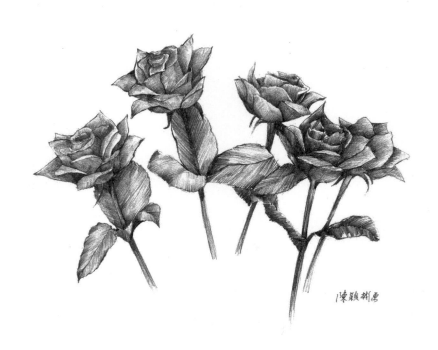

陳穎軒畫

二．鉛筆素描的材料介紹

鉛筆素描材料一般可分為 1. 鉛筆 2. 紙張 3. 其他用具。在運用素材創作之餘，也應該對鉛筆素材多一分瞭解。

1. 鉛筆介紹：

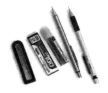

(1) 鉛筆：

16 世紀發現石墨時發明鉛筆，17世紀經過技術改良，使得鉛筆材質更為優良而實用，直到現今技術的進步，樣式也更為多樣化，一般鉛筆可分為 B、F、和 H。B 又分成了 B、2B、3B、4B、5B、6B、7B、8B、9B，其值越大表示顏色越暗；B 和 H 之間為 F；而 H 又分為 2H、3H、4H、5H、6H，其值越大表示顏色越淡。繪畫者可以運用不同的明暗需要加以練習。

(2) 彩色鉛筆：

彩色鉛筆發明的時間比鉛筆晚，而一般以 36 色最為適合畫畫，12 色一般適合國中學生練習。彩色鉛筆有較軟與較硬兩種，畫者應選擇軟硬適中，如進口的法國或德國筆都不錯。

(3) 其他筆：

其他有關的筆有炭精筆、0.5 筆芯鉛筆等等，讀者皆可拿來應用練習。而 0.5 筆芯鉛筆適合用來畫較精細的素描。

2. 紙張介紹：

　　一般來說，適合鉛筆用紙材非常廣泛。初學者皆可在一般美術社買到，紙材可分為簿本類或單張紙類。無論哪一種紙，讀者皆應多多嘗試，才能掌握紙的特性，發揮最大效果。

一般國內素描用紙可分為國內製造、日本製、法國製、德國製為主要。每一種紙張都有不同的特性。

以下介紹其特性：

(1) 肯特紙 (Kent)：
其硬度較硬，質較細。適合畫較細的質感。

(2) 貂皮紙：
較厚具有韌性，面有紋路，適合畫較細的質感。

(3) 日本素描紙：
一般鉛筆素描常用紙，適合一般表現，對於精細的筆觸較難掌握。

(4) 國產素描紙：
國產素描紙適合一般初學者，不耐擦，為訓練或一般習作用較多。

(5) 西卡紙：
一般有 70 磅至 300 磅不同厚度的紙，適合較為精細的素描 (厚度越厚越適合)，但筆觸不可太用力，以免擦不掉。

(6) 法國素描紙與德國素描紙：
兩種素描紙質差不多，同樣適合一般素描使用。

平滑的國產道林紙

日本肯特紙

凹凸紙貂皮紙

一般國內自產素描紙

＊不同紙張，畫出來的效果也不同。

＊素描本

3. 其他用具：

鉛筆素描的其他用具包括橡皮擦、布、衛生紙、固定液、畫架等。

(1) 軟橡皮：

一般初學者常不知道使用軟橡皮，而是用一般擦布畫畫，導致畫面不易擦拭且易髒，甚至破壞紙面。建議讀者改成使用軟橡皮來作畫，不但方便且適合各層次，還可以做出各種不同的效果。

＊（1）軟橡皮

(2) 固定液：

鉛筆畫常用到，如畫作完成時最好以固定液來保護畫面，使得碳粉不易脫落，並且保護畫面。噴固定液時最好能距離畫面 30 公分左右，且在通風的地方使用。

＊（2）固定液

(3) 畫架：

一般畫架可分為室內畫架與室外畫架，若是風景使用畫架則選擇質輕畫架，以利攜帶。

＊（3）畫架

三 · 鉛筆素描的繪畫方法

繪者可以依下列所提的握筆練習，配合著「筆壓」力量的大小變化，畫出強筆壓或弱筆壓的效果。

1 · 握筆方式

一般鉛筆素描的握筆方法會影響到作品的筆觸，進而影響到素描的效果。對於握筆姿勢，除了個人的習慣姿勢外，也有讀者應該要知道的幾種拿筆姿勢，也是所謂的「筆勢」，提供給讀者參考：

(1) 斜著鉛筆：粗線或寬筆時用到。
(2) 豎起鉛筆：細線或者是筆觸重疊。
(3) 拿著前端：強調或濃或寬。
(4) 輕輕拿著：一般拿在中間前後，淡淡描繪時用到較多。

＊（1）斜著鉛筆

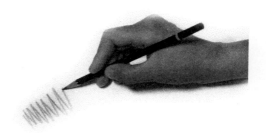

＊（2）豎著鉛筆

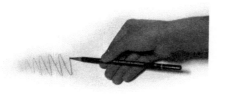

＊（3）拿著前端

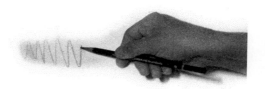

＊（4）輕輕拿著

2. 花卉素描的形體認識

當我們學習素描時，最重要的是對形體掌握的訓練。透過觀察與思考，同時不斷反覆地練習，才會對形狀的掌握有所心得，所以基本練習對初學者來說格外重要。例如：

(1) 基本型：

三角形、幾何形、圓錐、圓柱形等形狀的練習，這是學素描的基本要務之一。(讀者可參考本出版社出版的基礎鉛筆素描技法或初學鉛筆素描技法)

(2) 石膏：

簡單石膏角面的練習，這一類石膏對初學者也是相當重要的一環，除了形狀的掌握外，當然也會牽涉到物體的色彩、肌理和明暗，但本節所提的基本練習是以形狀為主。

(3) 速寫：

速寫是形狀掌握很重要的練習，速寫可以不受時間、地點限制，只要一本畫簿及鉛筆，就可隨自己所好去作畫，很多國內外畫家都主張初學者應多多速寫是有其道理可循的。

再來是輪廓掌握的部份，本書是以花卉素描為主，除了上述三點基本練習外，花卉素描的應用原理還有以下的三點步驟：
第一點：畫出形狀的特徵，像是圓形的或是圓柱形的。
第二點：畫出形狀的細部大概，像是花朵的花瓣。
第三點：畫出明暗變化。

這三點是花卉畫輪廓的主要部分，另外是筆觸的轉折要有變化。

＊石膏像角面觀察練習

3. 花卉素描的筆觸練習

筆觸練習在素描的練習中，是很重要的一環，尤其是花卉素描可以說是更為重要。筆觸的表現有很多種，一般分細筆觸、平塗筆觸、粗筆觸、中筆觸(指介於粗細之間的筆觸)。若要把筆觸細分類別，則可分為：

(1) 點的筆觸：
指一般粗點與細點的點畫。

(2) 線條的筆觸：
指各種線條，像是直線、橫線、斜線等。花卉素描對此的應用尤為重要。

(3) 無筆觸的應用：
一般炭筆素描應用較多，明暗塊面的認識與掌握尤為重要。

以上幾種筆觸是在花卉素描的應用上常用的筆觸。

＊筆觸練習範例
不同筆觸感覺可以應用在不同的花卉素描中。

4. 素描的明暗問題與應用

　　一般物體的明暗問題，是光的方向和影子。光的方向一般不外乎前光、側光、逆光這三種。

　　首先，一般初學者對於花卉描繪必須有基礎認識與訓練，才能將光線作「統一」處理，也就是「調子」的問題，這甚至會影響物體的「立體感」與「質感」。再來必須對前述的「筆勢」與「筆壓」有基本練習，才能處理的更得心應手。

　　接下來花卉素描的濃淡表現也會影響到明暗的問題。例如：

(1) 較濃表現：

　　一般物體較濃表現，除了物體本來的「固有色」外，另外考慮的因素則是與「周圍物體比較」，像是蘋果與檸檬兩相必較，當然蘋果較濃，但若旁邊有比蘋果更濃色的物體時，則蘋果就顯得較淡些了。

(2) 較淡表現：

　　像是石膏與黃色檸檬比較，則當然石膏較淡，若黃色檸檬與紅色蘋果比較時，則黃色檸檬較淡些了。

　　然而花卉的濃淡表現，也會依作者需求不同，而有所差異，像畫單獨一株花時，有些人把深色花畫暗，淡色花則畫淡；而有些人會以「整體感」來處理畫面。若畫兩株花時，則是要「比較」才能畫的順手些。

　　若有「色彩」時，可選擇用色彩材質表現，如用粉彩與色鉛筆表現等等。因此也要對色彩原理及互補關係有所瞭解。同樣也可以應用「筆觸」的方式，像重疊、交叉、同方向、反方向等不同的筆法練習，相信對色彩或單色濃淡會有更深的了解與體驗。

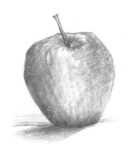

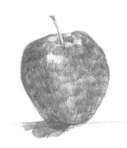

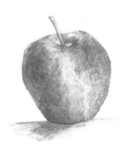

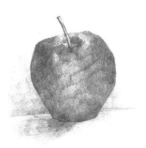

＊四顆蘋果比較質感不同筆觸和紙張可以產生不同的效果。

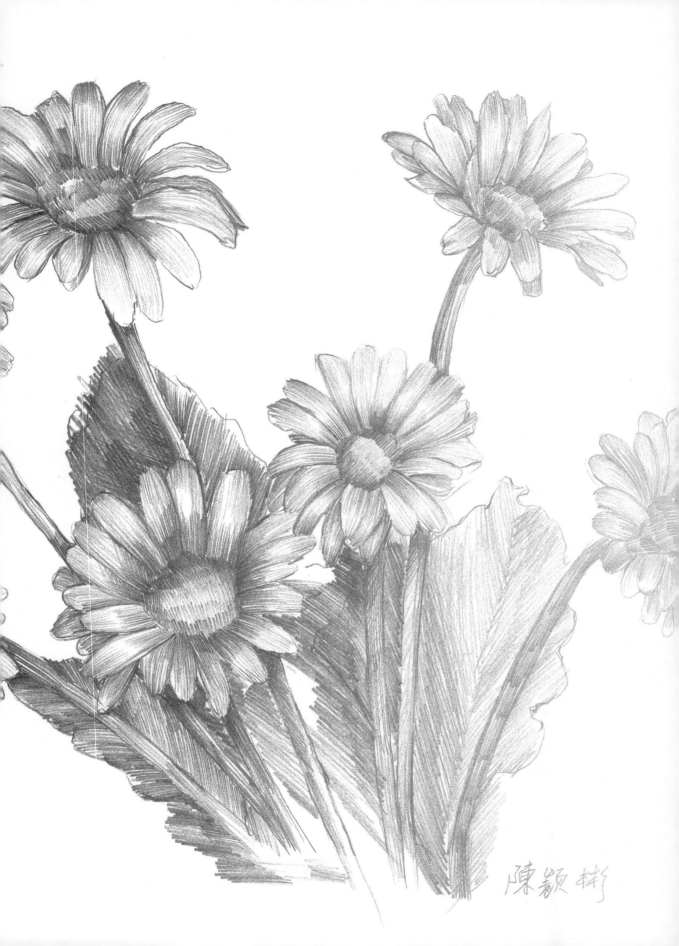

第二章

花卉素描畫法 I

一．花卉素描畫法

1．花卉素描的介紹

花卉素描與一般靜物素描不同的地方在於，花卉本身是富有「生命力」的，也因此讀者描繪花卉時應該要活潑而不呆板，如果一開始描繪得太呆板，那麼花的「生命力」就感覺不出來。

而初學者對於花卉的畫法，太過於呆板的原因，主要是筆觸缺少變化；或者是拘泥於小部分的描繪，才會缺少一份活潑感。

同時初學者對於花卉素描應該先從簡單構造畫起，要是先挑戰較複雜的構造時，對畫面的處理可能會有挫折感。因此初學者先從簡單的花卉或是葉子去描繪比較好。

2．花朵的畫法

(1) 花朵的基本形狀：

掌握每種花朵的形狀特徵，像是圓形的花朵或是圓錐形的花朵，這樣才能精準的繪畫出花朵的外觀。

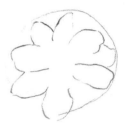

(2) 花朵的層次變化：

每一朵花都有花瓣，而花瓣由內到外都要注意整體的層次及明暗，如此才能畫的有立體感。

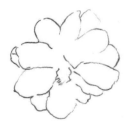

(3) 花朵的輪廓要靈活：

注意花朵的輪廓線條不可太呆板，最好要有粗細變化，如此才顯得有生命力及靈活度。

(4) 花朵的筆觸要活潑：

順著生長方向畫出花的筆觸，藉由筆觸的「疏」「密」與「輕」「重」也畫出花本身的明暗及立體感。

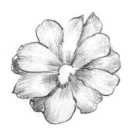

＊花朵畫法示範
　蘭花－大山蓮花

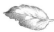
3. 葉子的畫法

(1) 葉子的輪廓要有變化：
基本上筆觸要有「抑揚頓挫」的感覺，也就是葉子本身的輪廓不可以太呆板，同時對每種葉子的特徵也要清楚掌握。

(2) 葉子的筆觸要順暢：
一般畫葉子時的筆觸要順著葉子的成長方向畫出，如此才能感受到葉子本身的生命力。

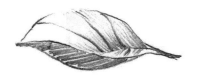

(3) 葉子的明暗要注意光線的來源：
一般畫明暗時要注意其光線的方向。而葉子重疊的部分一般繪畫的較暗，用筆較重；亮的部分則較輕。

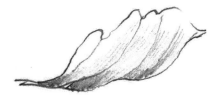

二．花卉素描示範畫法

1. 用花別分 示範

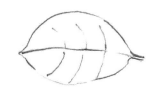

2. 小提醒

(1) 請參考筆觸方向完成作品

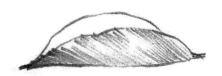

(2) 搭配筆勢畫出線條生命力

(3) 轉筆技巧提示

(4) 依照步驟箭頭學習

→

*葉子畫法示範
蘭花－大山蓮花葉子

19

水仙花

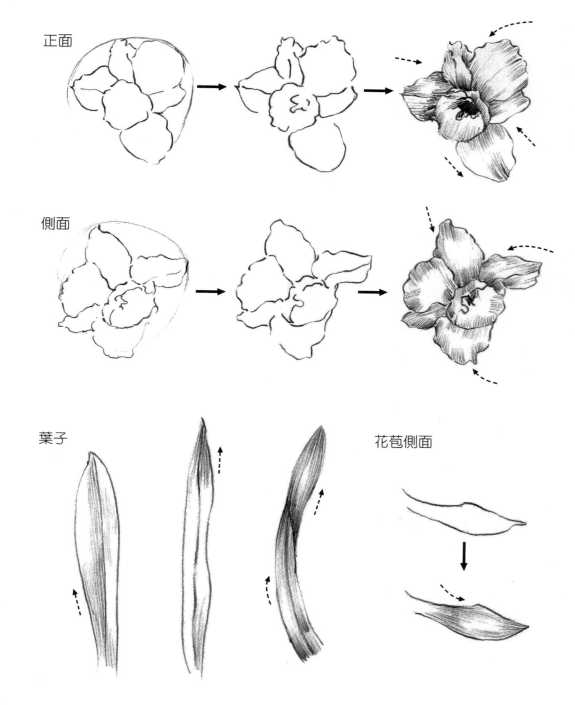

正面

側面

葉子

花苞側面

梅花

未開梅花　　　初開梅花　　　初開　　　　半開梅花

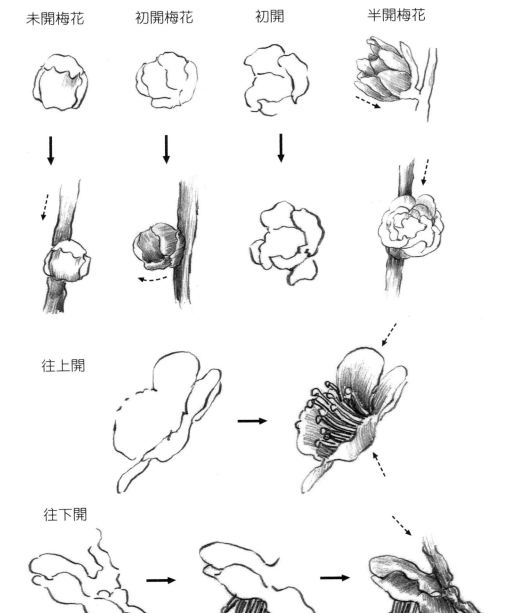

往上開

往下開

李花

往上長

背著長　轉筆

斜長　轉筆

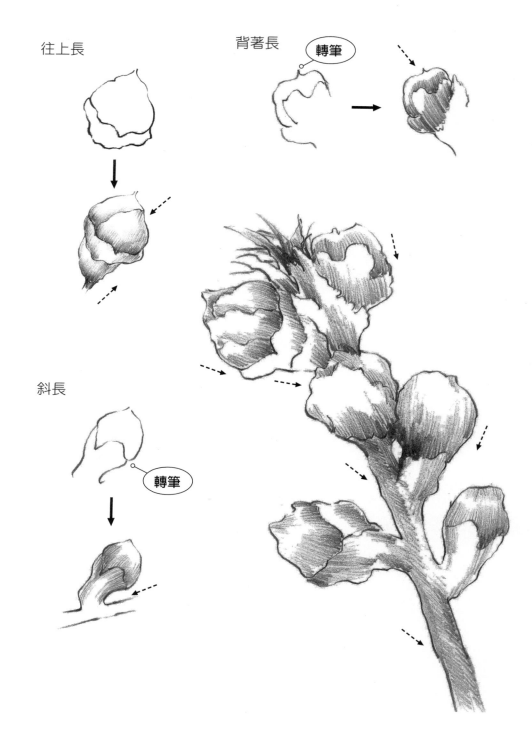

櫻草花

往上開

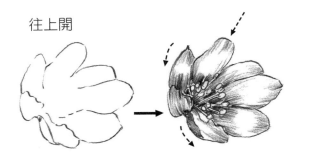

花瓣　　　　花苞

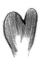

正面　　　　轉筆

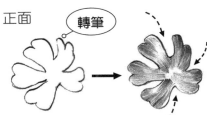

往下開

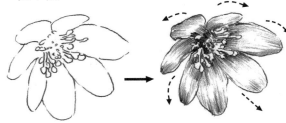

側面

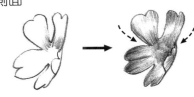

整株

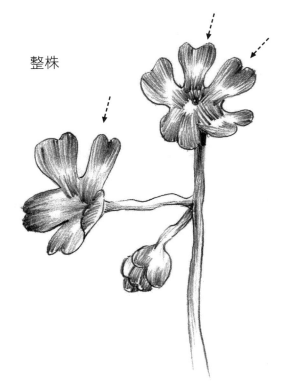

葉子　　　　轉筆

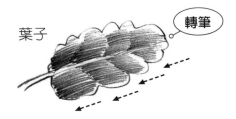

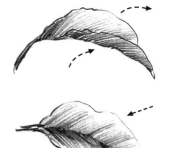

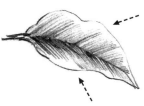

23

桔梗

正面

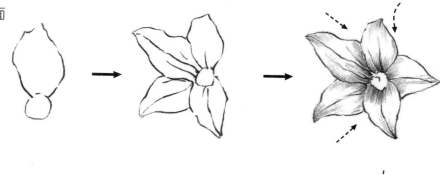

側面

 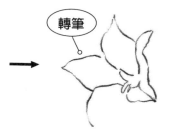 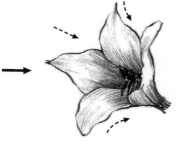

往下開

 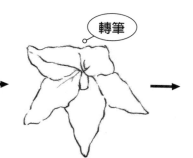 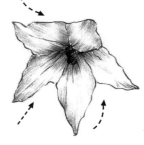

往上開

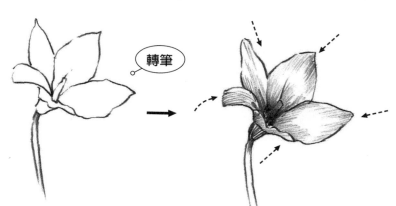

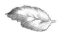
向日葵

盛開　　　　　　　　　葉子

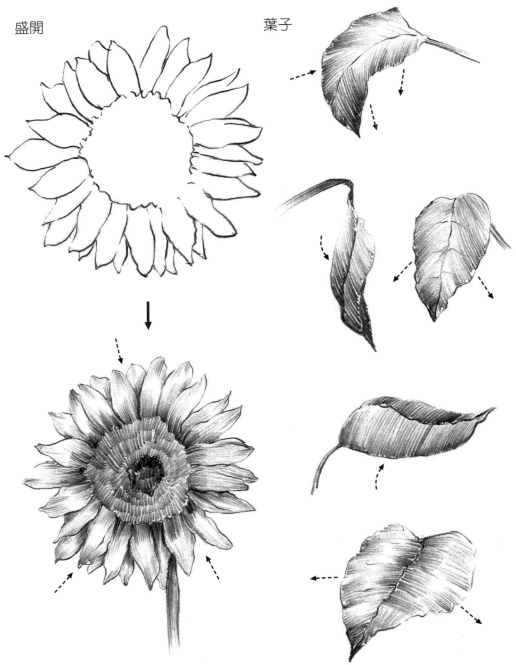

雞冠花

盛開　　　　　　　　　　　較寬的葉子　　　較細的葉子

葉子

鳳梨花

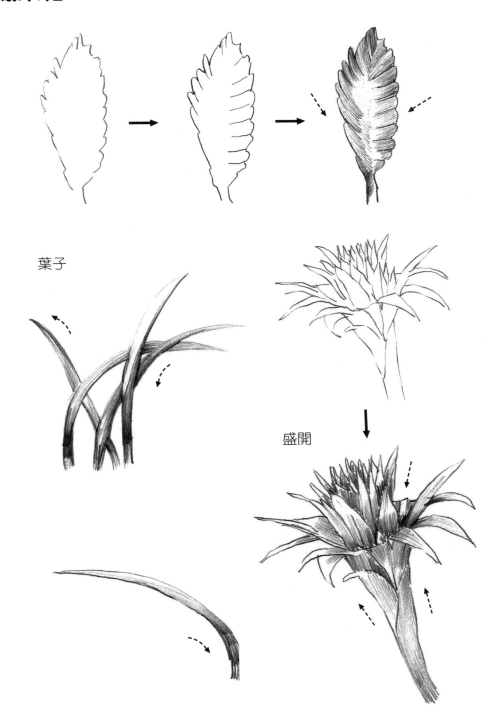

葉子

盛開

矢車菊

花苞　　　　初開　　　　花瓣有些亂感

葉子長條狀

以花蕊為中心

龍膽花

正面

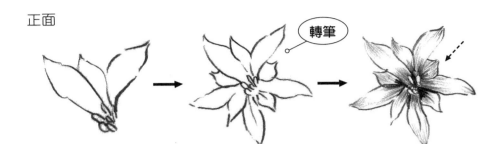

轉筆

側面

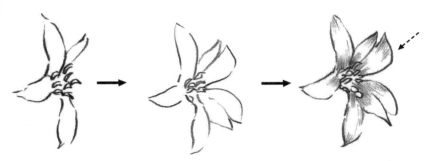

不同品種龍膽花

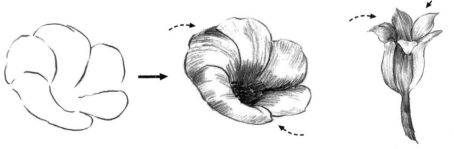

葉子

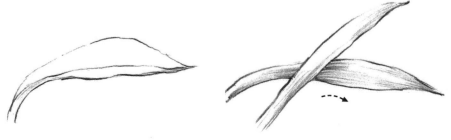

29

劍蘭

小花苞

轉筆

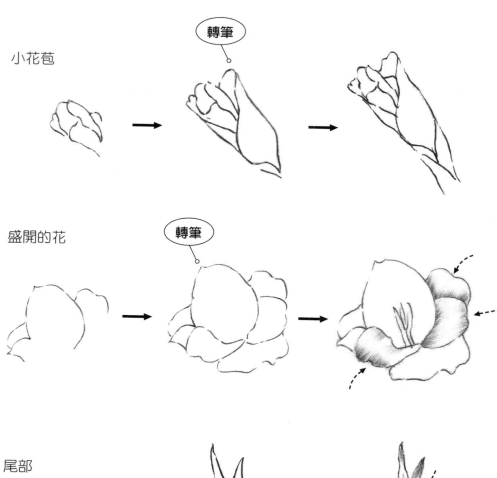

盛開的花

轉筆

尾部

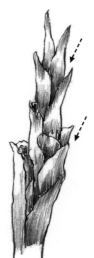

花菖蒲

盛開

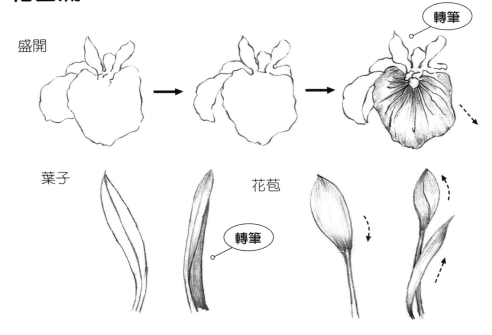

轉筆

葉子

花苞

轉筆

燕子花

盛開

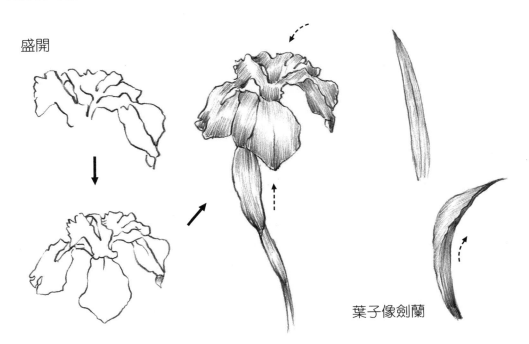

葉子像劍蘭

繡球花

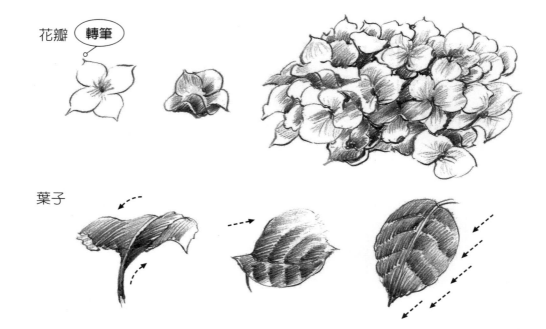

花瓣　轉筆

葉子

紫陽花

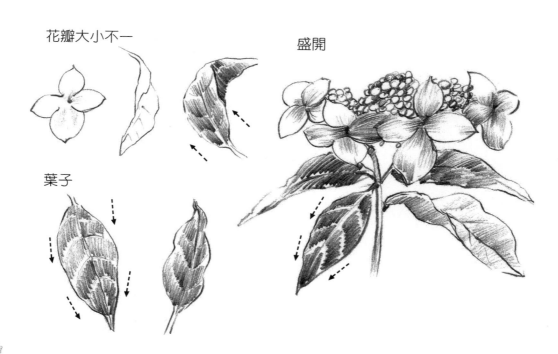

花瓣大小不一

盛開

葉子

杜鵑

正面

轉筆

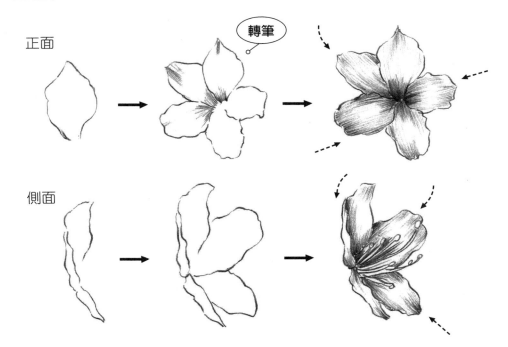

側面

木槿花

盛開

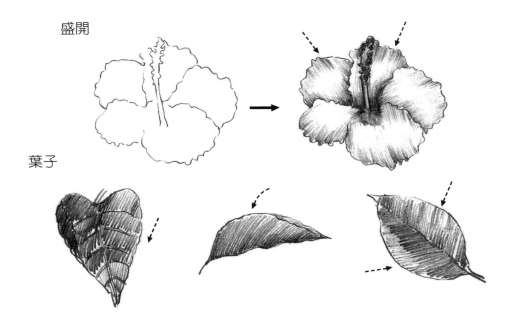

葉子

鳶尾花（天堂鳥）

天堂鳥的品種有三四種，
差別在於花瓣的顏色及花瓣構造。

轉筆

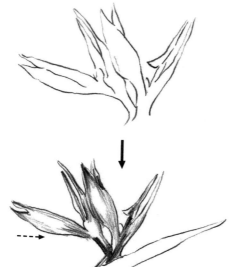

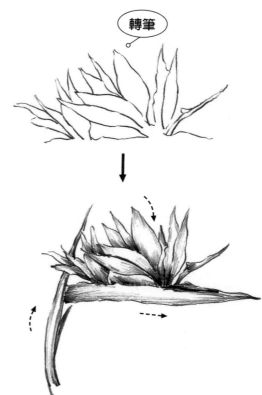

石竹

盛開

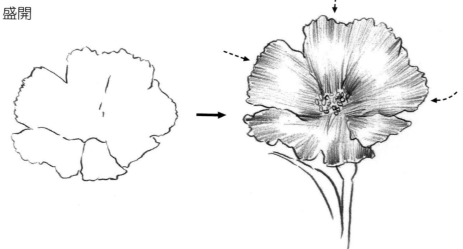

火鶴花

盛開

葉子

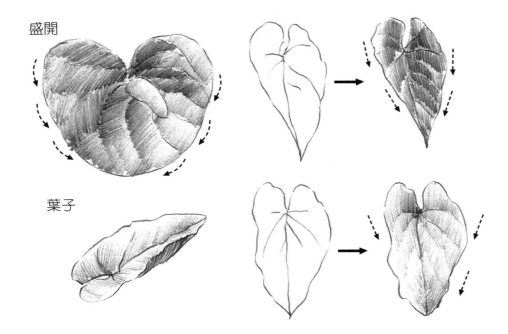

康乃馨

初開

花苞

看似簡單幾筆，
但是對於花朵的特徵
要畫出亂中有序的感覺。

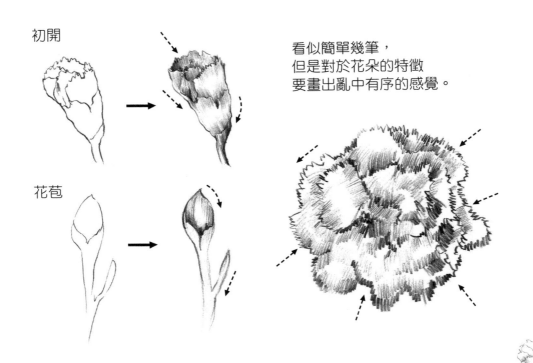

梨花

四片花瓣

轉筆

轉筆

側面

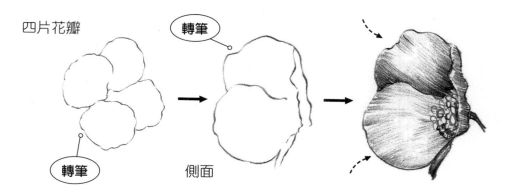

水芭蕉

花朵

轉筆

葉子較寬

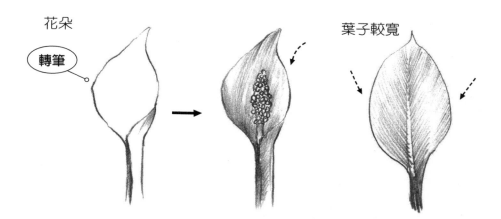

聖誕紅

轉筆

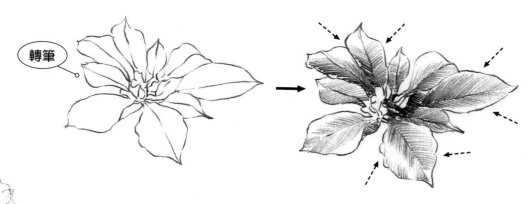

百鶴草花

花朵

葉子上有粗紋理

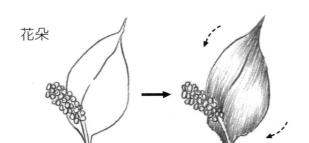

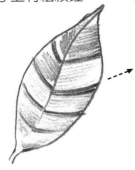

虎尾花

轉筆

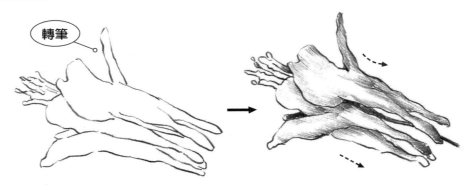

野薑花

葉子

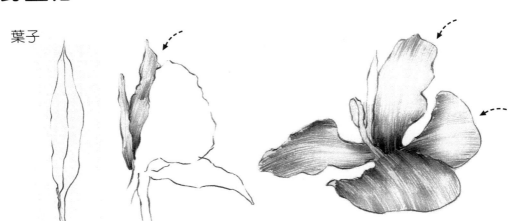

山茶花

花苞　轉筆

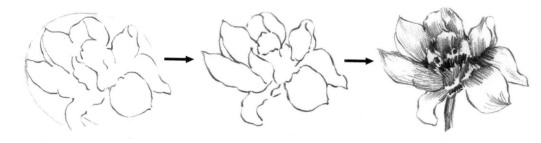

盛開

含苞

向上開

往上開

往下開

轉筆

葉子

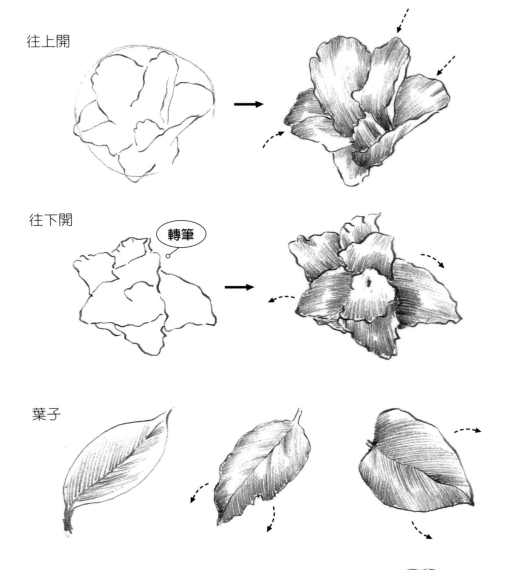

蓮花

剛開花苞

花苞

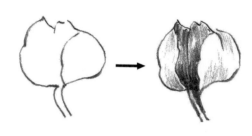

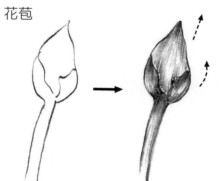

花苞

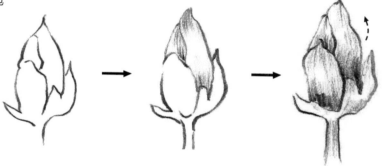

剛開花苞

轉筆

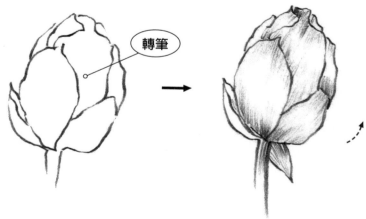

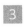
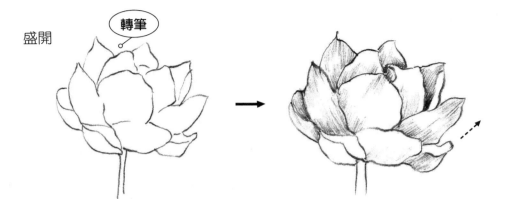

盛開

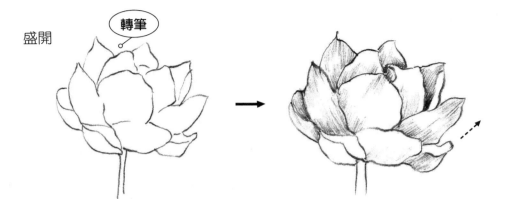

正在開

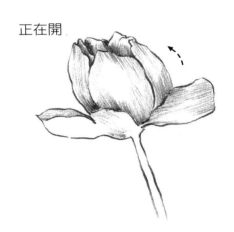

盛開

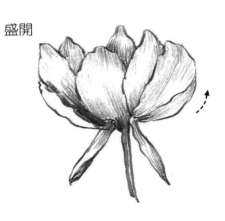

盛開

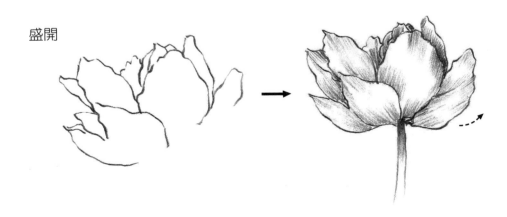

蓮花

蓮藕正面

轉筆

蓮葉 蓮藕側面

轉筆

睡蓮葉

睡蓮

花苞

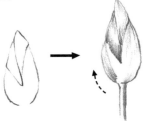

剛開

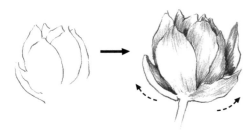

剛開

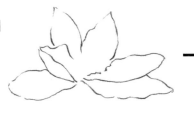

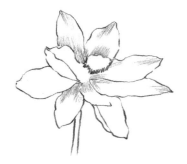

花瓣較小種

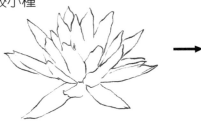

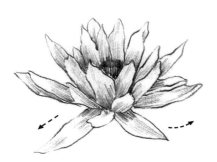

花瓣較大種

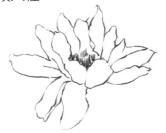

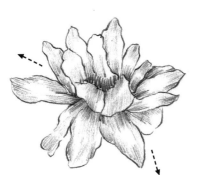

牡丹

花苞

正面

葉子

正面

往後

側面

牡丹花的花瓣為不規則形狀， 初學者一從簡單的花瓣結構去描寫，
再訓練複雜組合， 例如開始可先畫百合花或向日葵較為簡單，
牡丹花則是要聚精費神，筆法自然有變化。

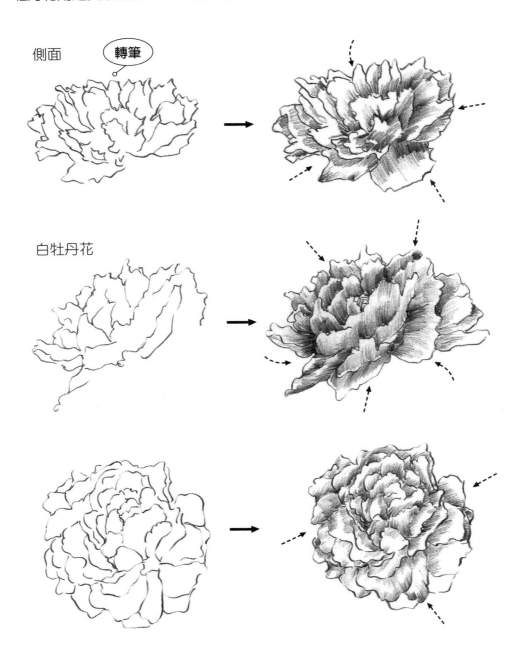

側面　轉筆

白牡丹花

芍藥花

花蕾

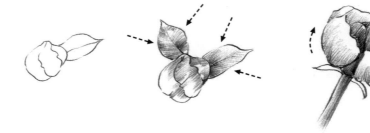

初開花蕾

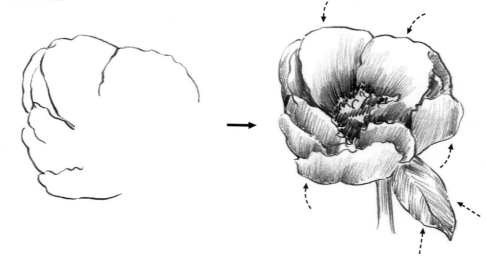

盛開

轉筆

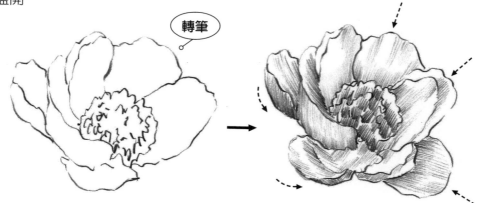

側面 轉筆

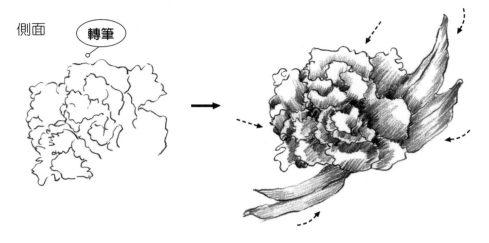

葉子

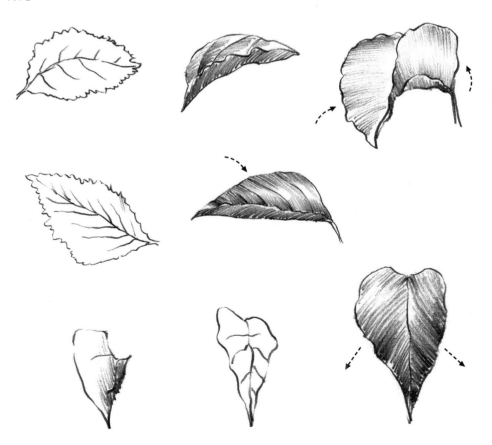

櫻花

向上　　　　　　花瓣大小不一

正面

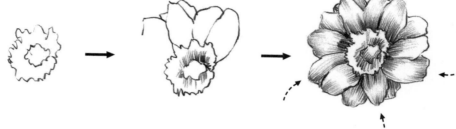

向下

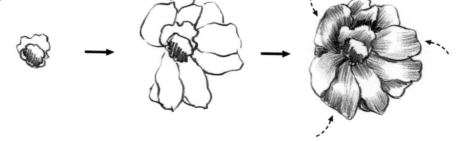

側長

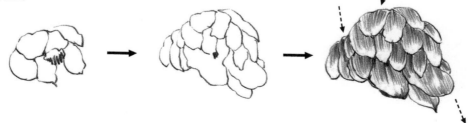

側面

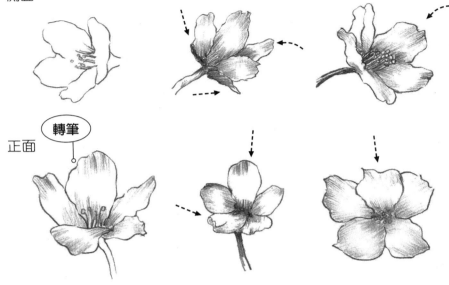

正面

轉筆

花苞通常三朵以上成一團

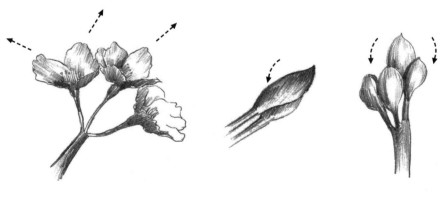

葉子

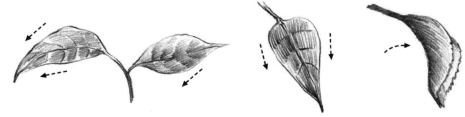

百合花

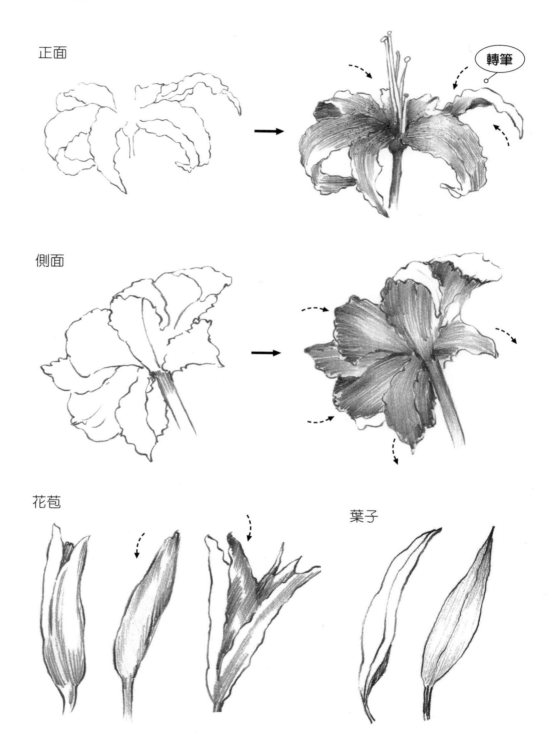

正面

轉筆

側面

花苞　　　　　　　　　　　　葉子

非洲百合

轉筆

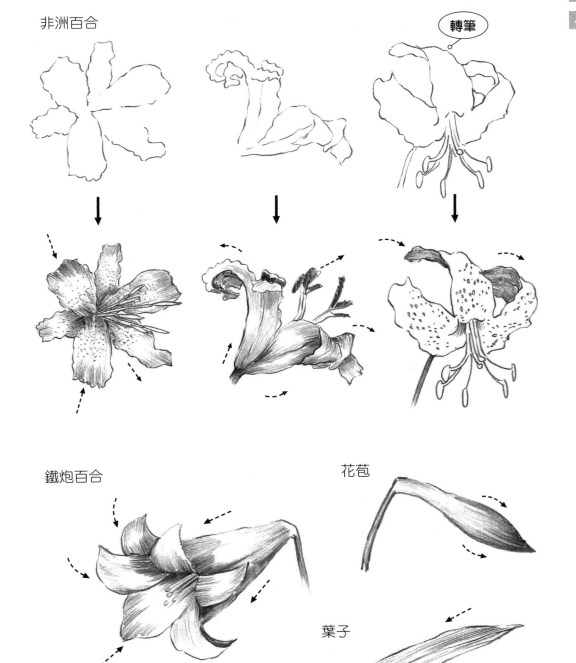

鐵炮百合

花苞

葉子

牽牛花

正面

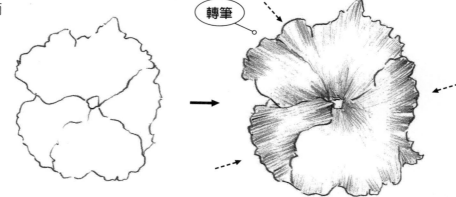

花朵形狀有些不一樣

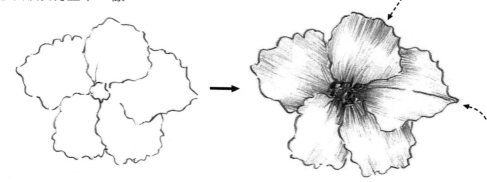

側面

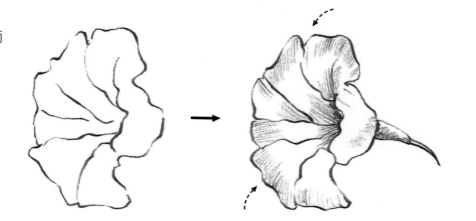

向左　　　　　　　　向右

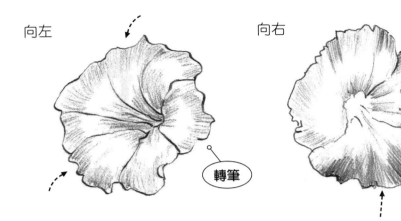

轉筆

葉子

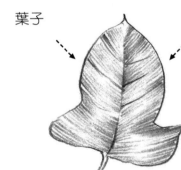 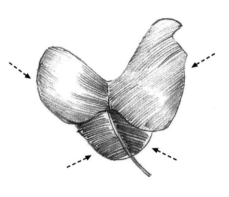

葉子兩邊並不一定同時對稱

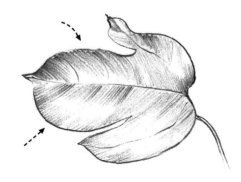 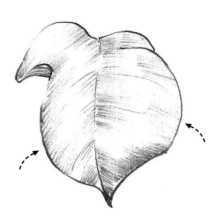

牽牛花

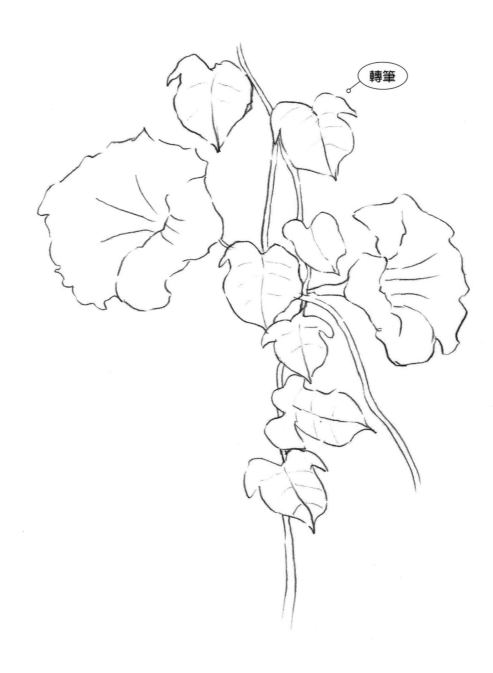

轉筆

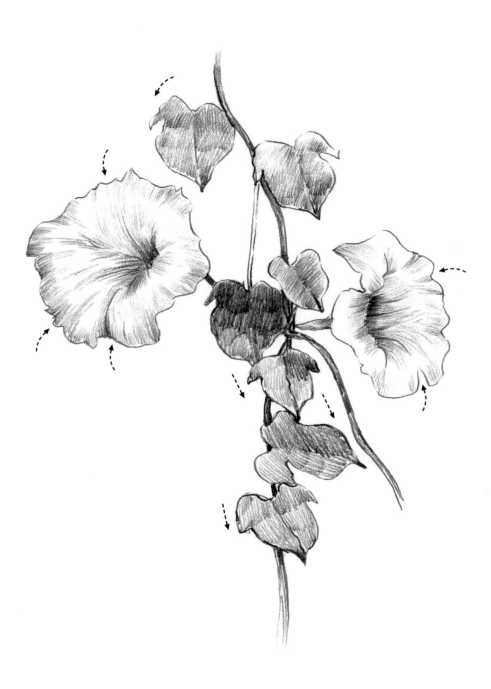

蘭花

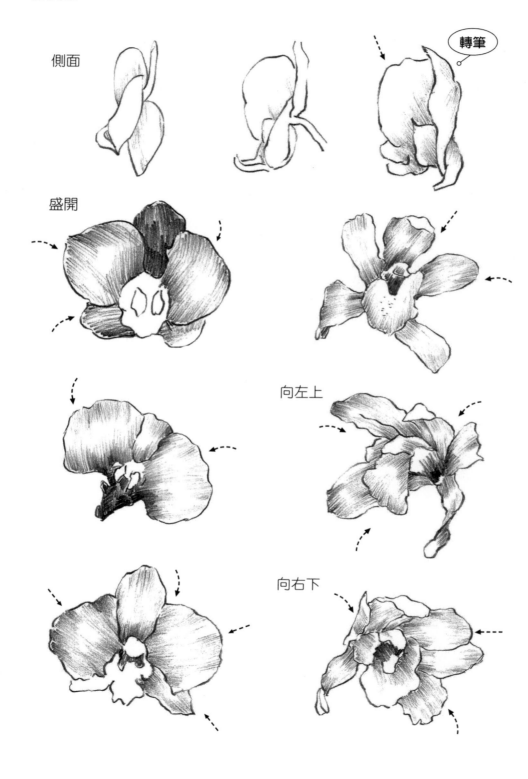

側面

轉筆

盛開

向左上

向右下

葉子　　　　　　　　　　　　花苞

轉筆

往下開

一株

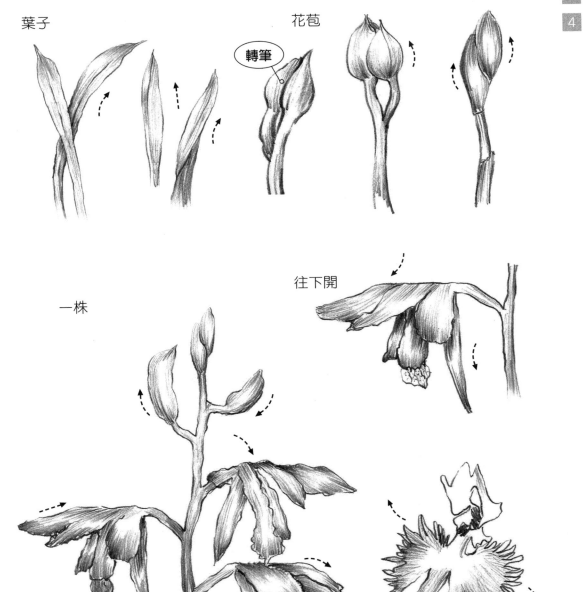

蘭花

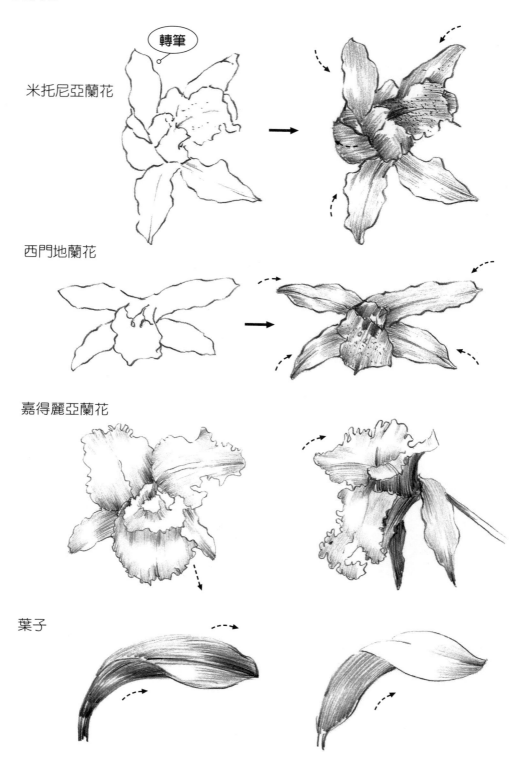

米托尼亞蘭花

轉筆

西門地蘭花

嘉得麗亞蘭花

葉子

58

正面開 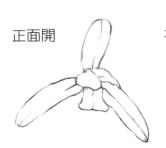　　右下開 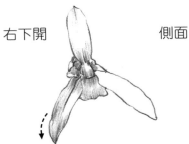　　側面

米托尼亞蘭 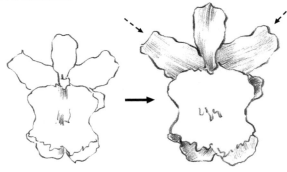　　　西門地蘭花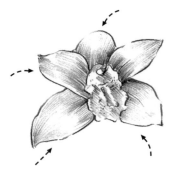

葉子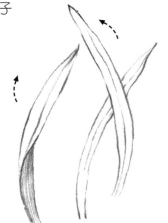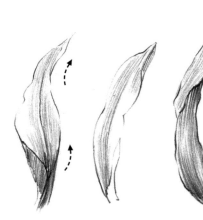

玫瑰

小含苞

大含苞

轉筆

先畫內苞

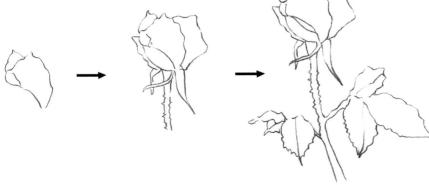

初開的花

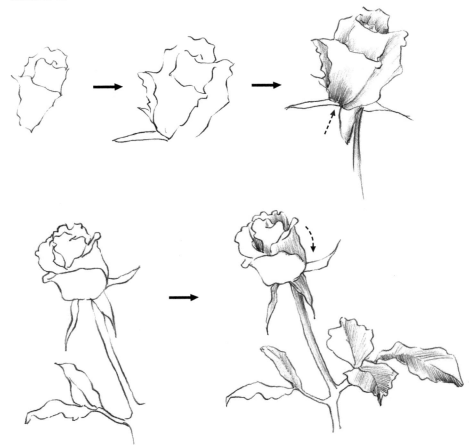

玫瑰

初開

轉筆

盛開

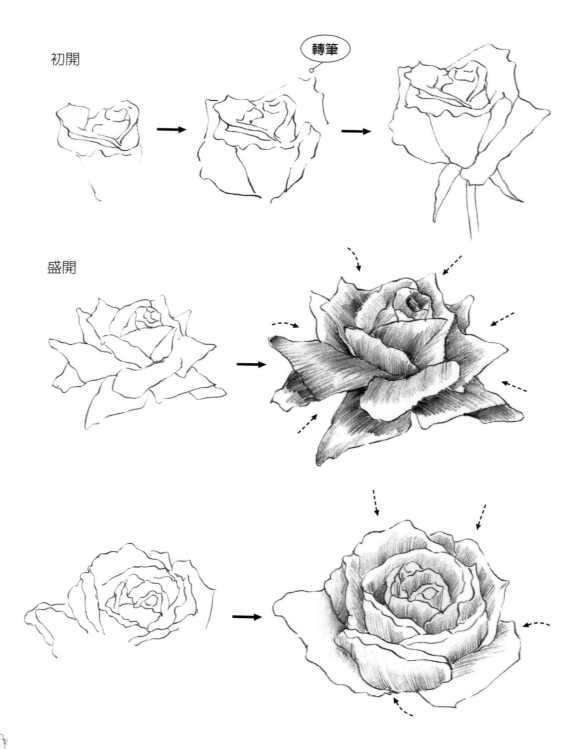

凋謝的花 　　轉筆

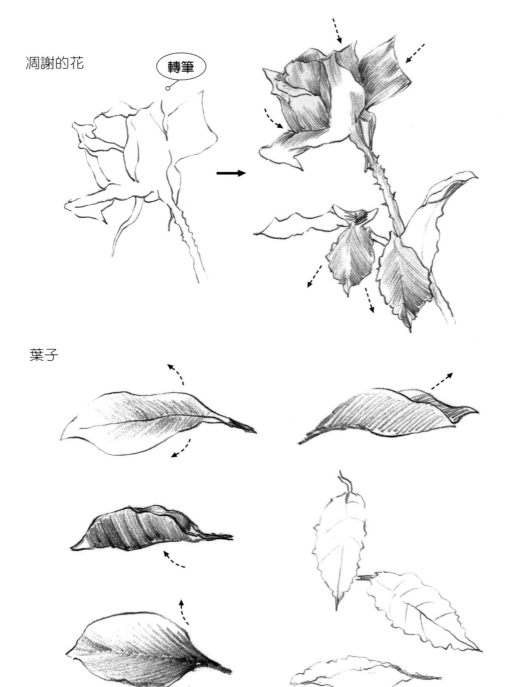

葉子

菊花

先畫花瓣由上往下，
明暗由上往下靠近花朵中心加暗顯現出立體感

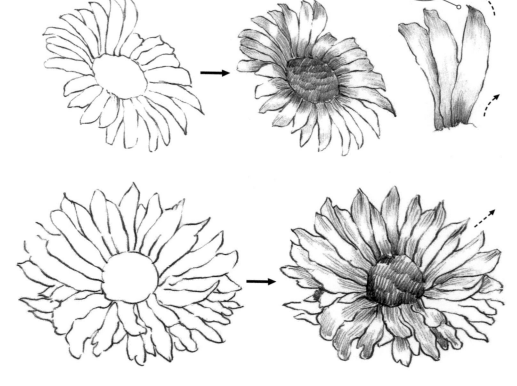

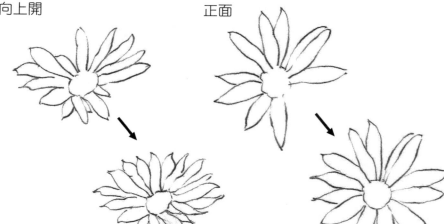

向上開　　　　　　　　正面

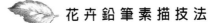

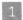
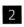
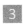

快凋謝

轉筆

已凋謝

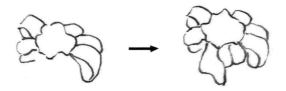

葉子

菊花

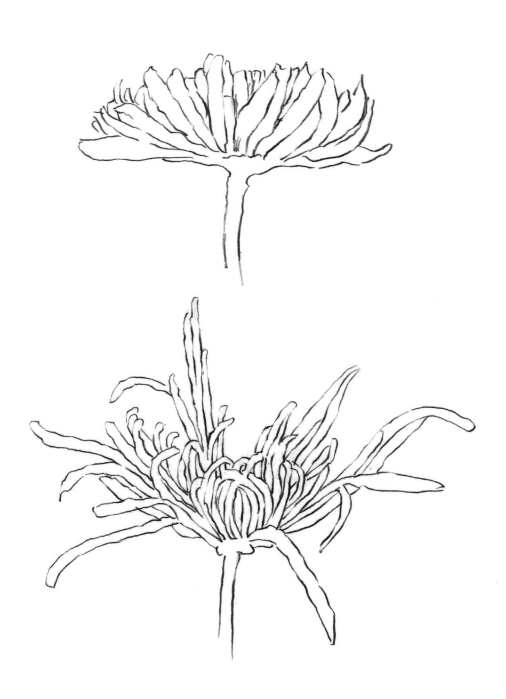

菊花

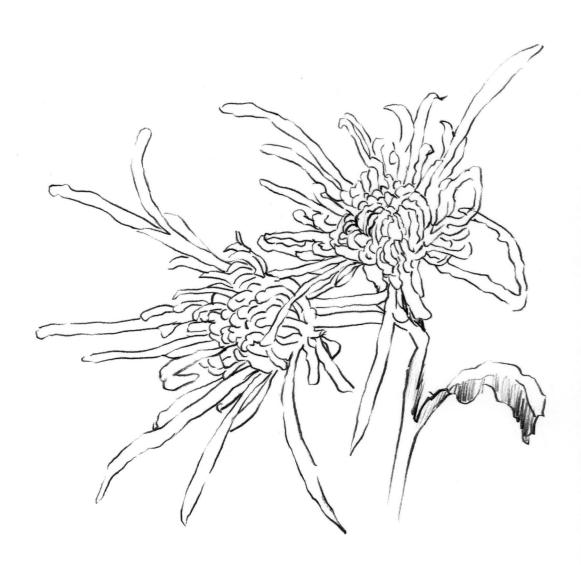

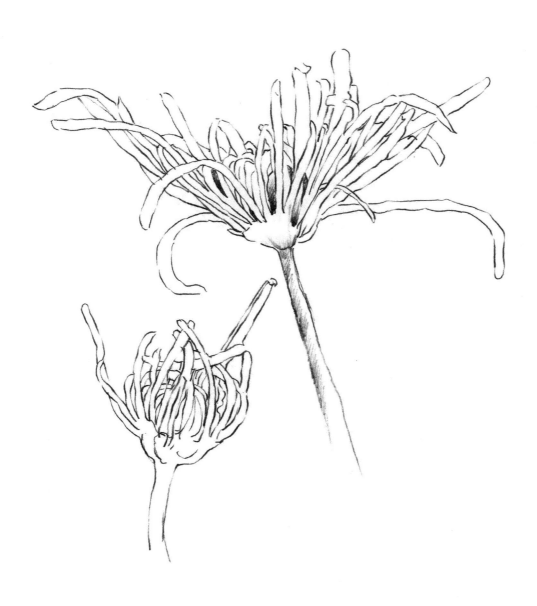

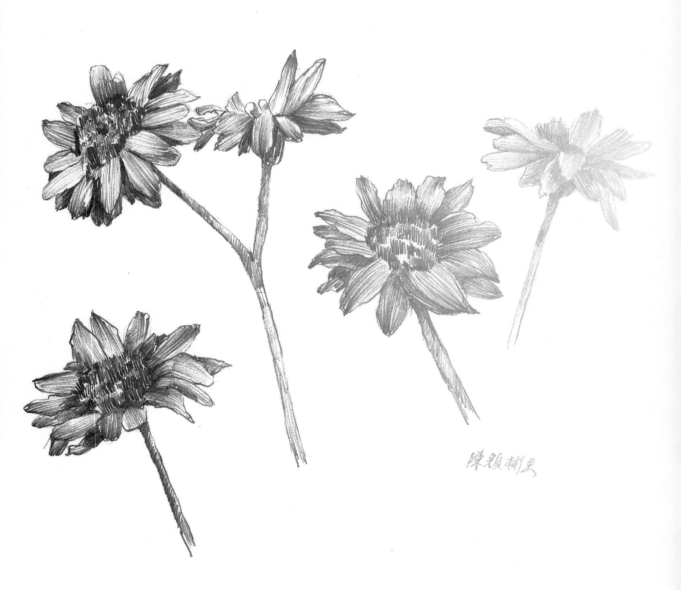

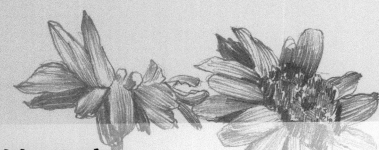

第三章

花卉素描畫法 Ⅱ

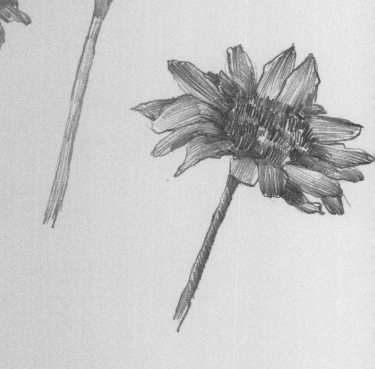

孤挺花

Ⓐ 先畫花辮由上往下，明暗由
上往下靠近花朵中心加暗顯
現出立體感。

Ⓑ 畫出左邊的筆觸線條。

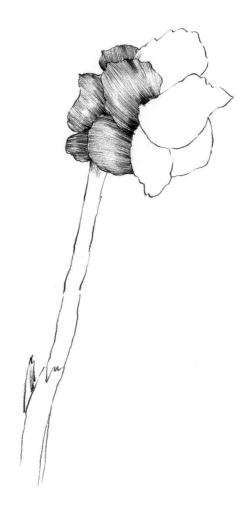

C 先畫花瓣由上往下，明暗由上往下
靠近花朵中心加暗顯現出立體感。

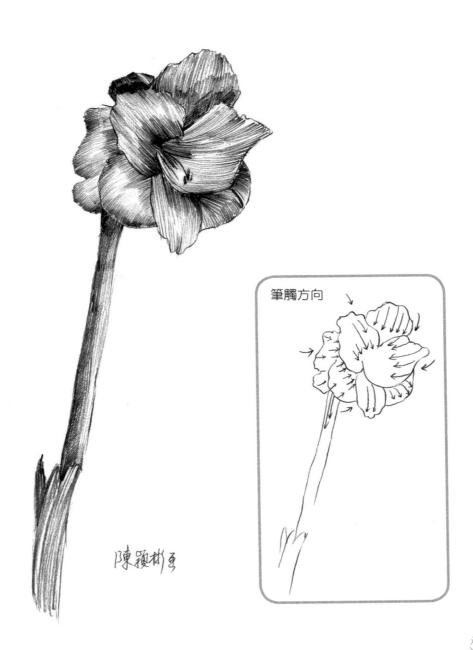

筆觸方向

陳顯樹

鳶尾花（天堂鳥）

 畫出外輪廓。　　　　　　　　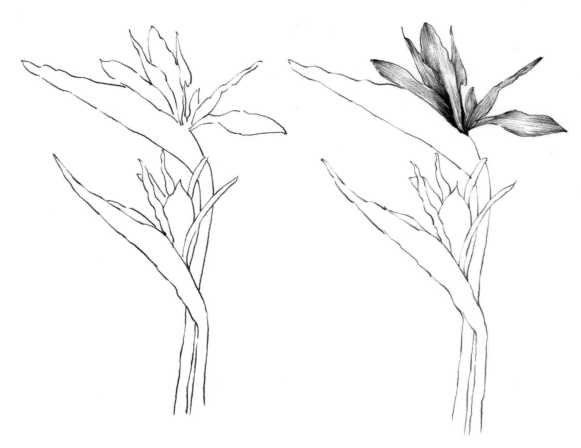 畫出天堂鳥上方的明暗變化。

C 這樣一張簡單的構圖要注意的是整體的筆觸，尤其是花朵的花蕊明暗要分出，才會有立體感。

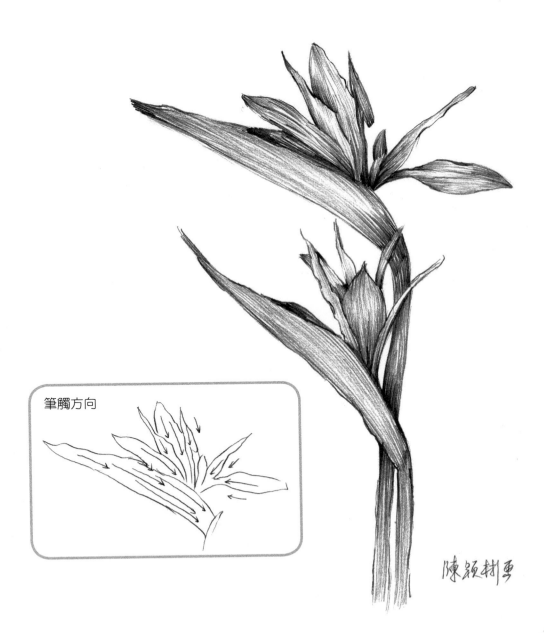

筆觸方向

陳頴軒

拖鞋蘭

Ⓐ 畫出外輪廓。

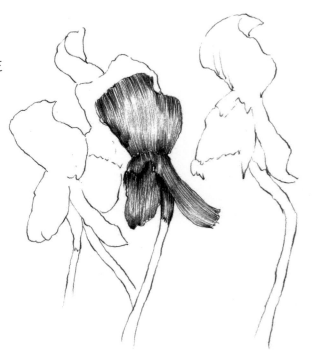

Ⓑ 畫出左邊蘭花
的立體明暗。

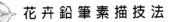
C 蘭花的構圖，一組是兩枝，另外單枝才能顯得出變化，但是筆觸要統一才會自然。

筆觸方向

陳穎彬畫

唐菖蒲

Ⓐ 畫出外輪廓。

Ⓑ 由上往下畫出劍蘭的明暗。

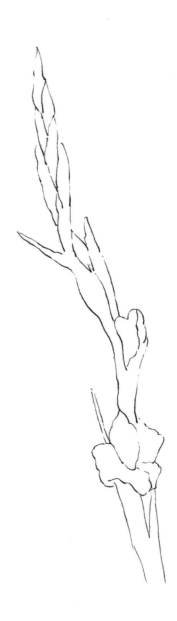

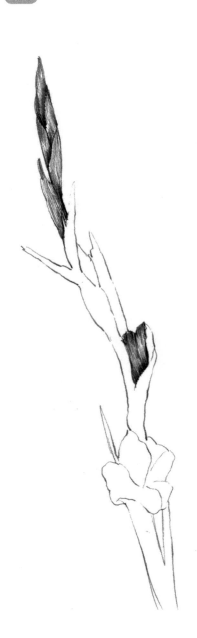

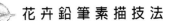

C 唐菖蒲的結構是尖的葉子形狀，筆觸由上往下集中，用筆方式是上面較輕而往下較重，這樣就會使唐菖蒲較為立體，畫花同樣是由外往內集中，這樣花也會畫得較為立體。

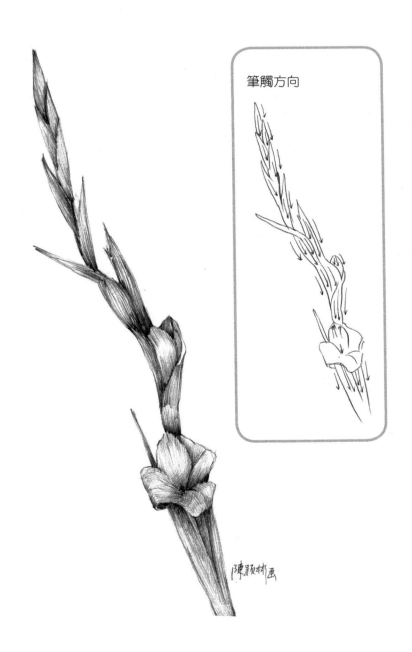

筆觸方向

陳穎彬 畫

玫瑰

Ⓐ 畫出外輪廓。

Ⓑ 先畫出花瓣的明暗。

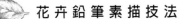

C 先用 B 鉛筆畫出花的明暗結構，葉子的部分用 2B 鉛筆畫出前後關係完成。

筆觸方向

筆觸方向

陳穎彬畫

白芷

A　畫出外輪廓。

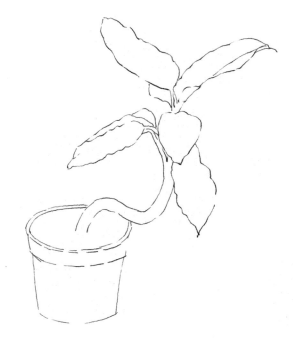

B　先畫出葉片筆觸。

C 葉子的正反兩面都要注意明暗變化，才顯現的出立體感。

筆觸方向

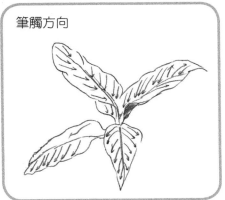

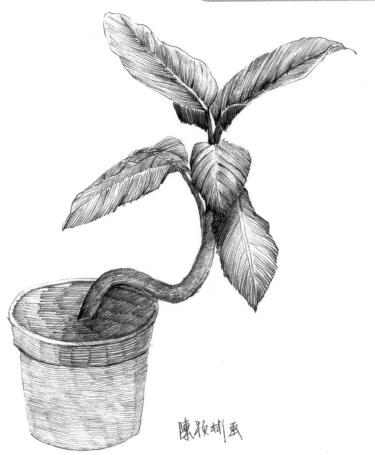

陳俊彬 畫

蝴蝶蘭

A 畫出外輪廓。

B 先畫下方葉子的明暗。

C 葉子的正反兩面都要注意明暗
變化，才顯現的出立體感。

筆觸方向

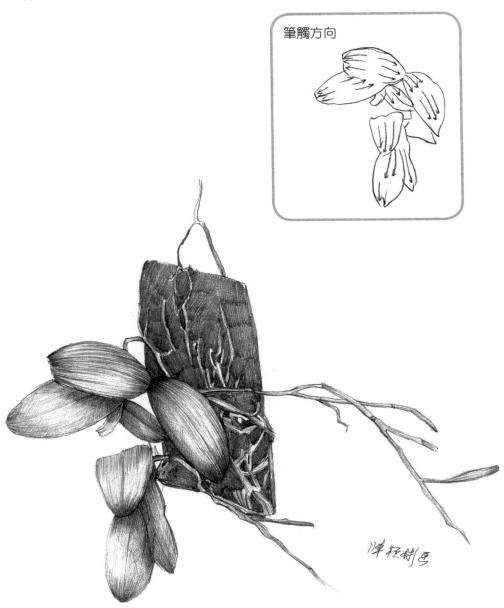

陳祥祥畫

蒜頭

A 畫出外輪廓。

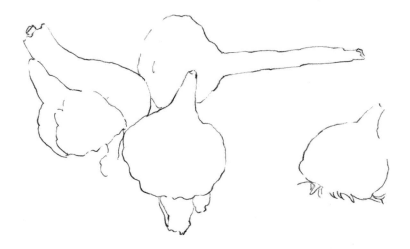

B 先畫出左邊蒜頭的明暗。

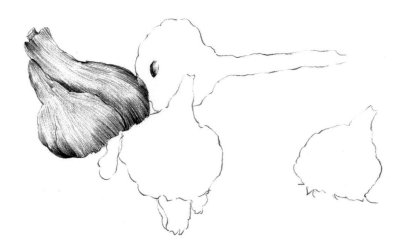

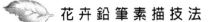
C 蒜頭的表面肌理特徵和立體感要畫出來。

筆觸方向

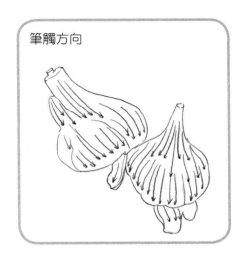

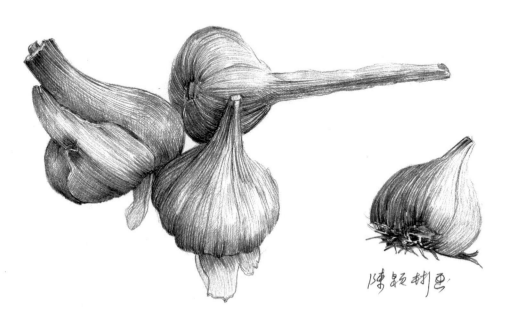

陳穎翱畫

鐵炮百合

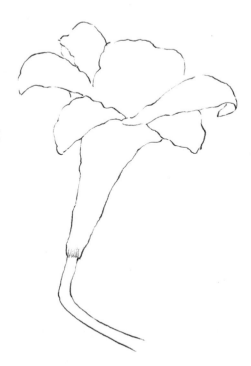

A 畫出外輪廓，有輕有重的筆觸。

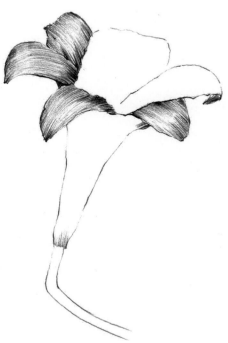

B 先畫百合花左邊花瓣的明暗。

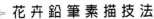
C 這幅花的構圖簡單，但要顯現出立體感，注意
其圓錐體的感覺，才能畫出立體感。

筆觸方向

百合

此幅畫整體構圖是以「放射狀」來畫，畫朵以 HB 或
B 來構圖，注意下筆不要太用力，筆觸要細膩。

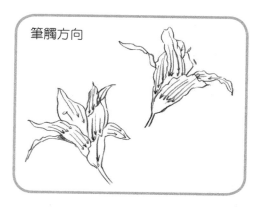

筆觸方向

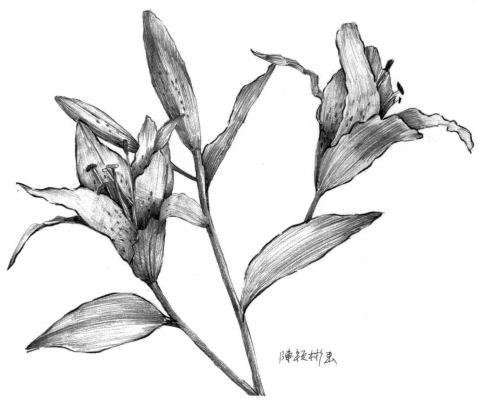

陳穎彬畫

注意花卉的前後關係。

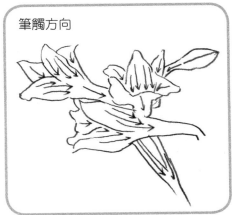

筆觸方向

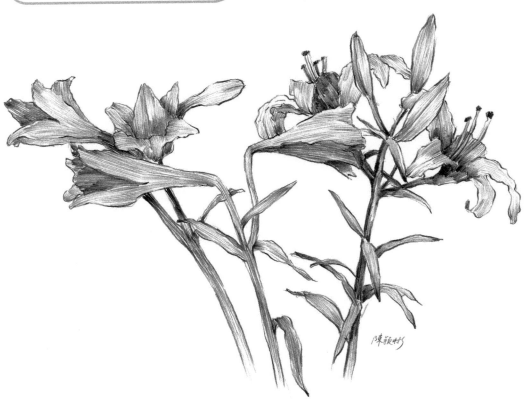

陳穎彬

玫瑰

花蕊含苞待放，注意花的結構。

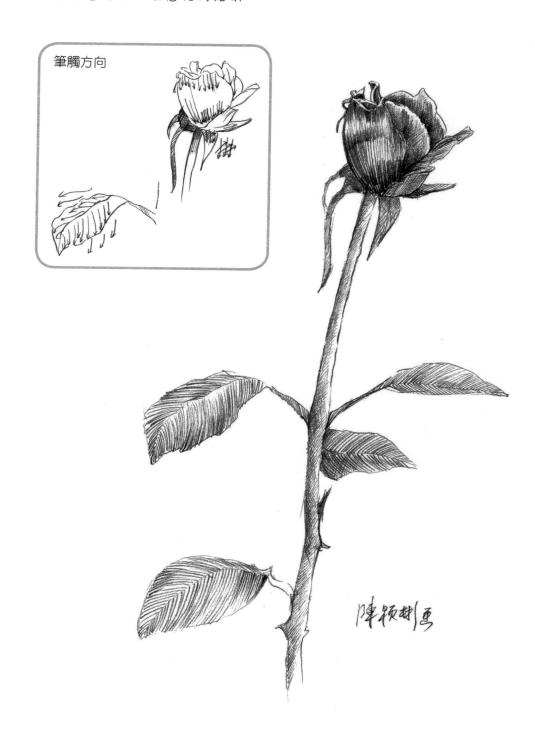

筆觸方向

以 2H、B 和 3B 畫出。

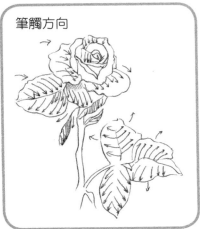

筆觸方向

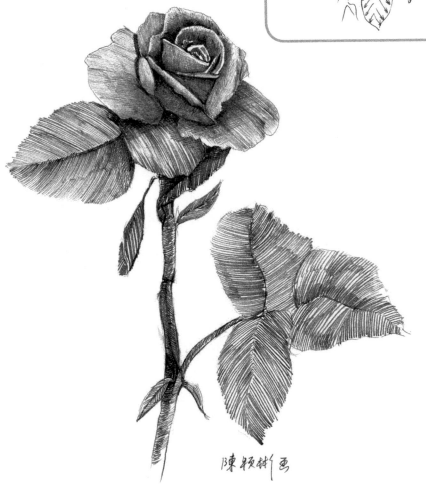

陳頴柟畫

聖誕紅

聖誕紅以 2B 鉛筆仔細畫出葉子的結構。

筆觸方向

筆觸方向

筆觸方向

陳穎彬畫

聖誕紅是較難畫的花，原因是葉子的整體結
構要畫出立體感。

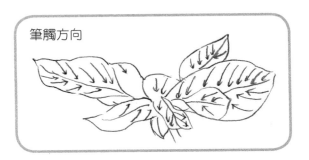

筆觸方向

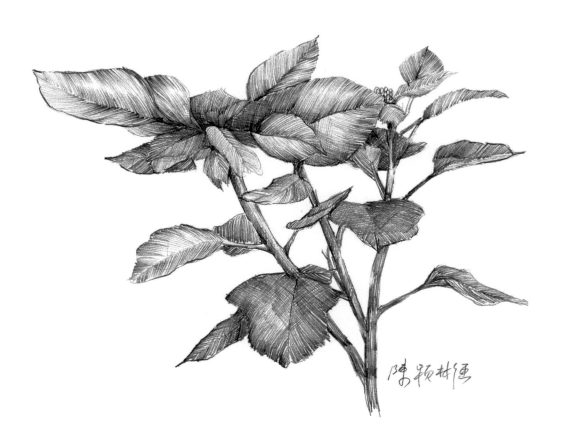

陳穎彬畫

蝴蝶蘭

注意每片花瓣的大小和明暗關係。

筆觸方向

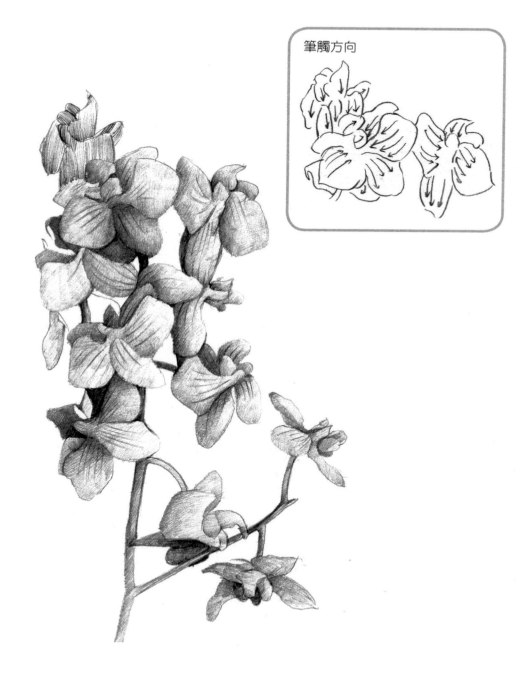

唐菖蒲

平行的構圖是凸顯出這幅畫的力量，這架構雖簡單，但在兩枝花朵平行中，力求一點變化。

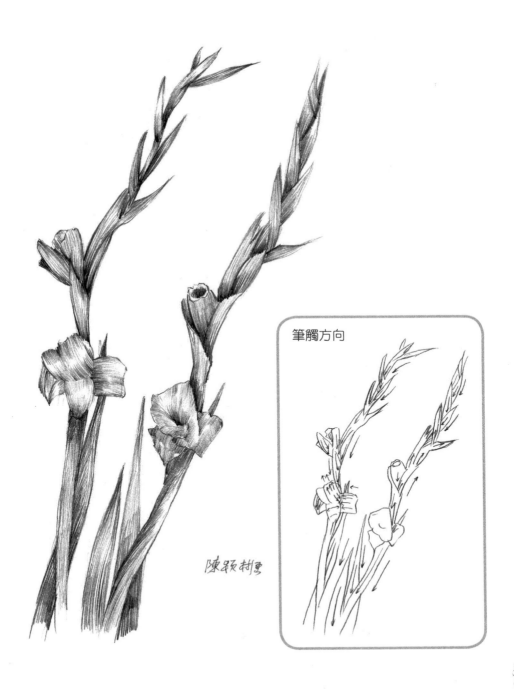

陳穎樹畫

筆觸方向

荷花

荷花是以 HB 的尖筆觸畫出整體形狀，尤其是花的筆礎方向由上而下或由下面上同時畫，兩片花瓣之間要暗一點，曾能辨別出立體感。

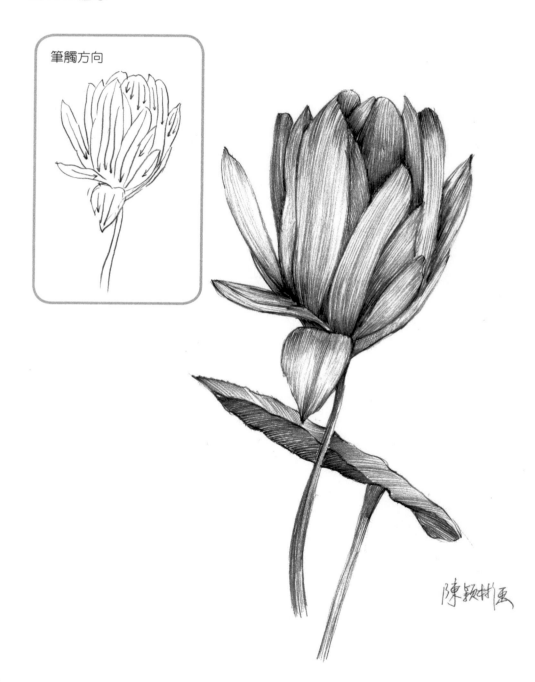

筆觸方向

陳穎村畫

岩桐花

此幅花的筆觸要注意生長方向，順著成長方向
來畫才能顯得出整體感。

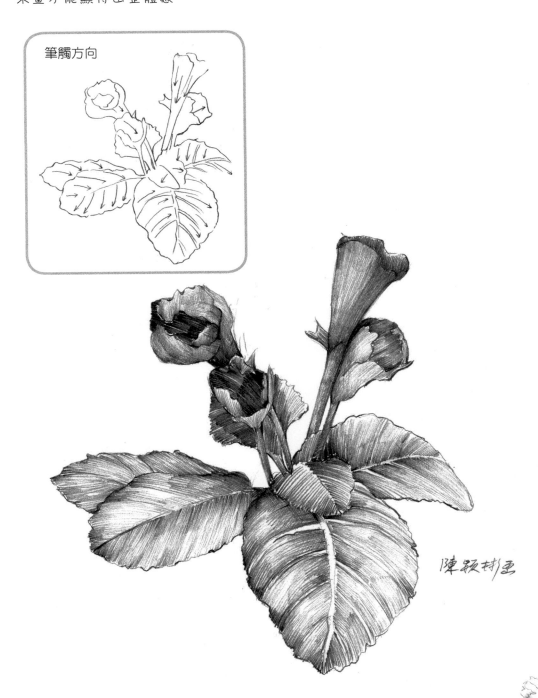

筆觸方向

陳穎彬 畫

向日葵

以 2B 鉛筆畫出，注意每一片花
瓣並非同樣大小。

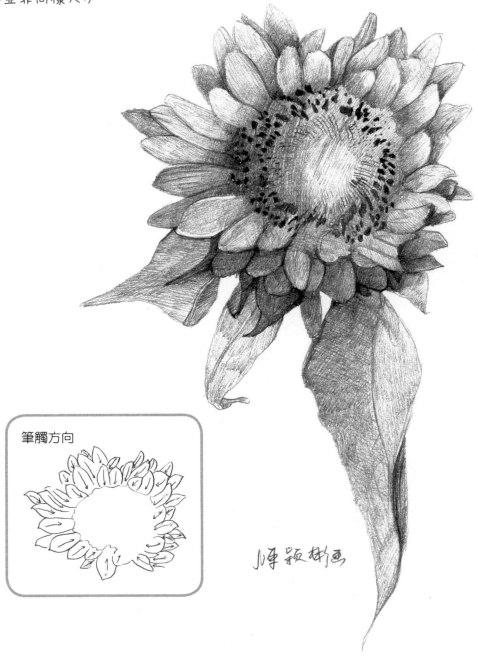

筆觸方向

惲逅樹畫

鳳仙花

此幅畫主要在強調葉子要有速度感的話，並且順著葉子成長方向畫，才能顯出整體感。

筆觸方向

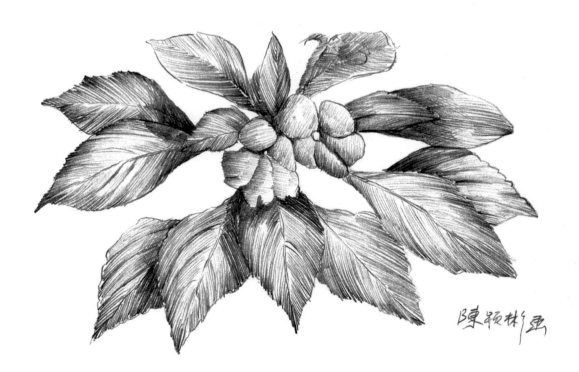

陳穎彬 畫

蓮蕉花

注意花的整體結構，由花開始畫，畫花
要由內往外，顏色較葉子淺一些。

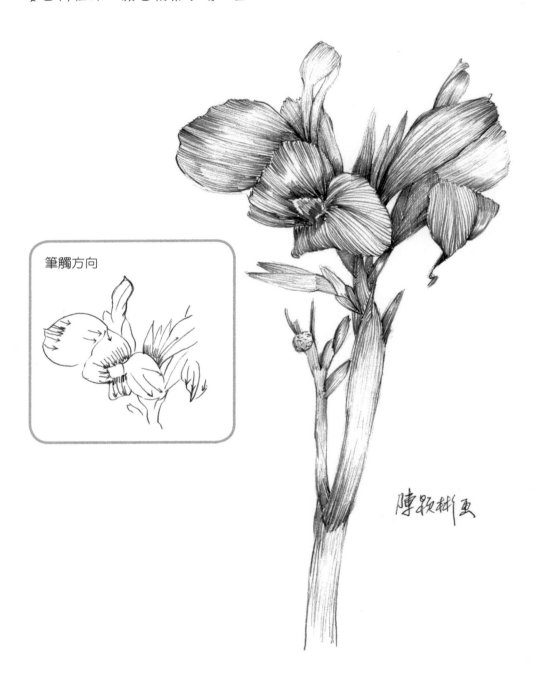

筆觸方向

陳穎樹畫

朱槿花

以 HB、2B 及 3B 畫出葉子，注意
其葉子的反面部分明暗度較深。

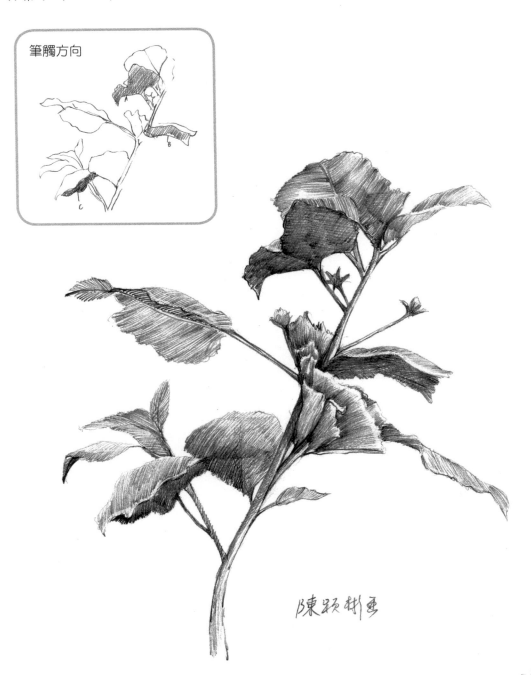

筆觸方向

陳穎新畫

茶花

以 2B 及 HB 畫出整體感覺。

筆觸方向

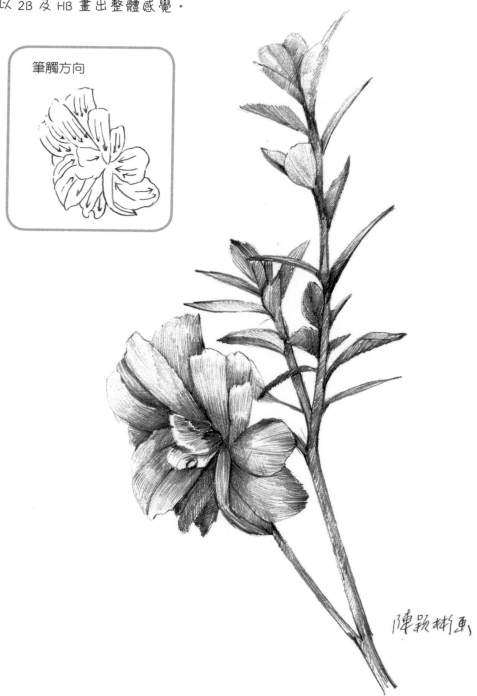

陳穎樹畫

野薑花

注意花語葉子的生長方向。

筆觸方向

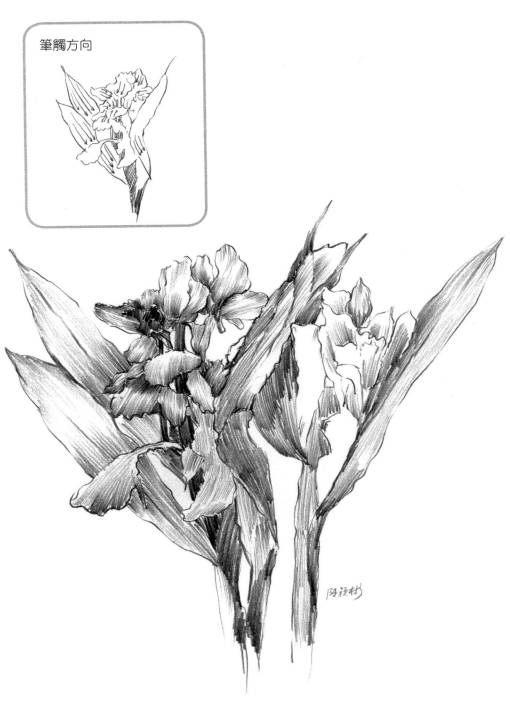

毬果

注意筆觸的變化。

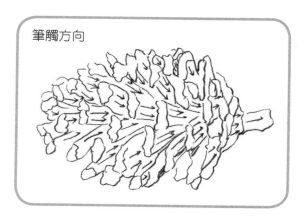

筆觸方向

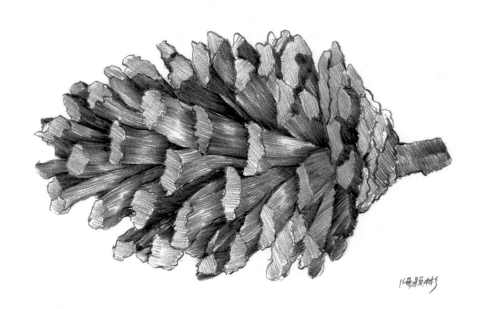

百合與向日葵

以 2B 鉛筆畫出整體感覺。

筆觸方向

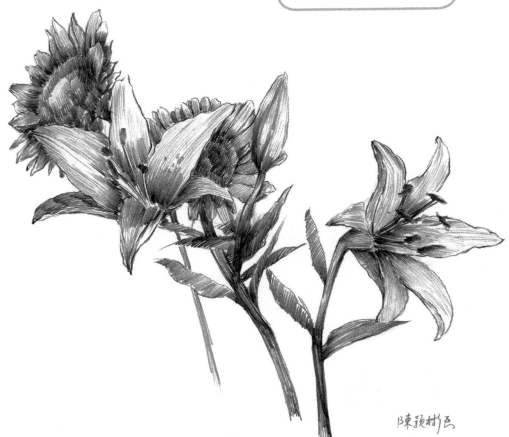

陳頴櫛臣

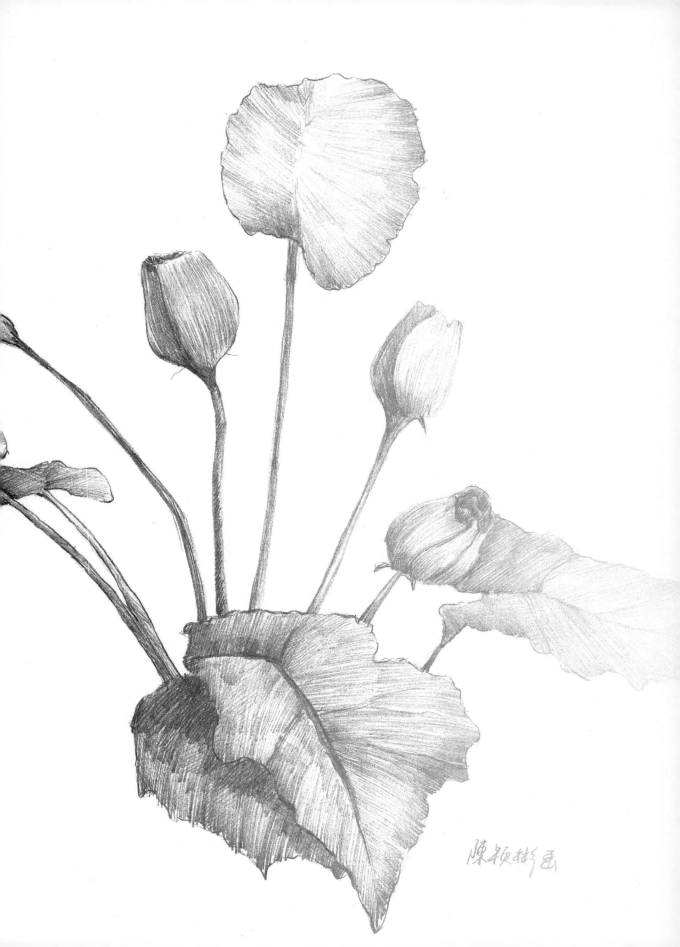

第四章

花卉素描畫法 Ⅲ

海芋

以 2B 鉛筆將整株花的布局確定後再進行描繪。

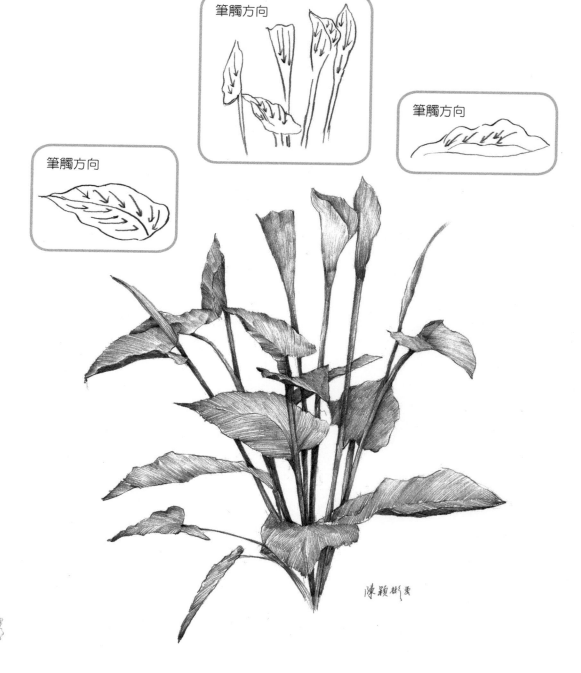

筆觸方向

筆觸方向

筆觸方向

陳穎梢畫

注意葉子及花的明暗層次。

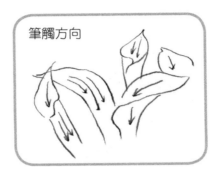

筆觸方向

筆觸方向

筆觸方向

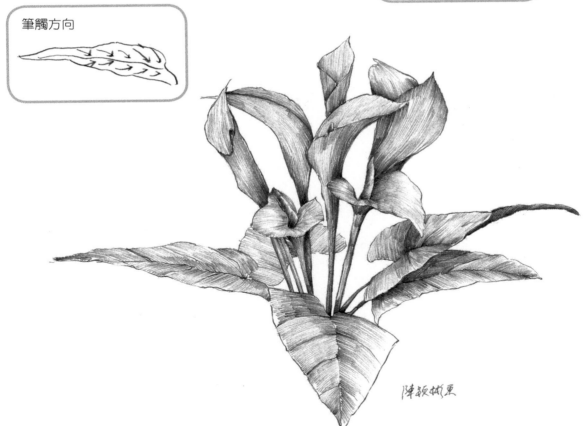

陳穎彬畫

火鶴花

2B 鉛筆畫出整體的輪廓，注意花本身的細部描寫，同時注意筆觸整體應用，交叉，同方向，反方向。

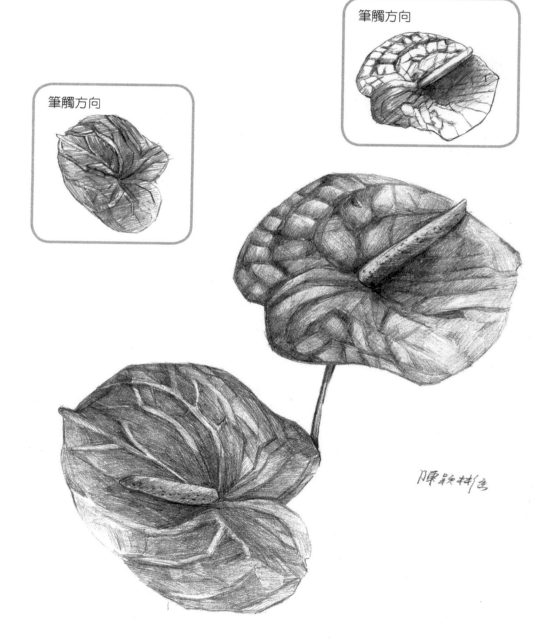

筆觸方向

筆觸方向

陳穎柑畫

以 2B 鉛筆削尖畫出，以細筆觸畫出整體感。

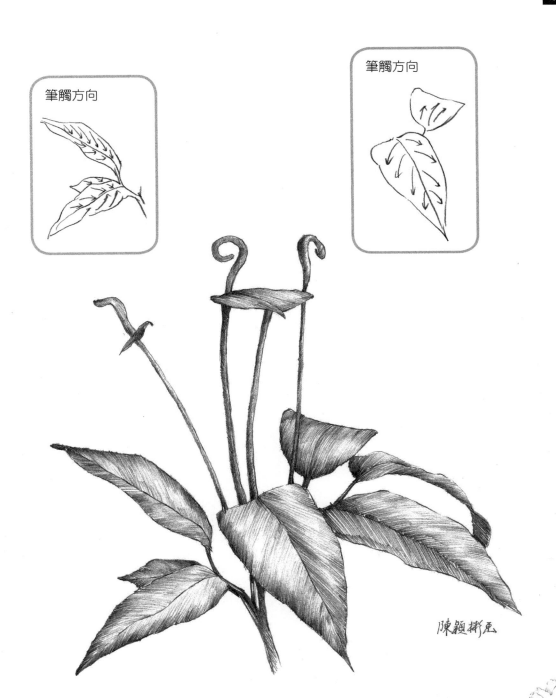

筆觸方向

筆觸方向

陳穎儀

鐵板文心蘭花

以 B 鉛筆先畫出花瓣的明暗。

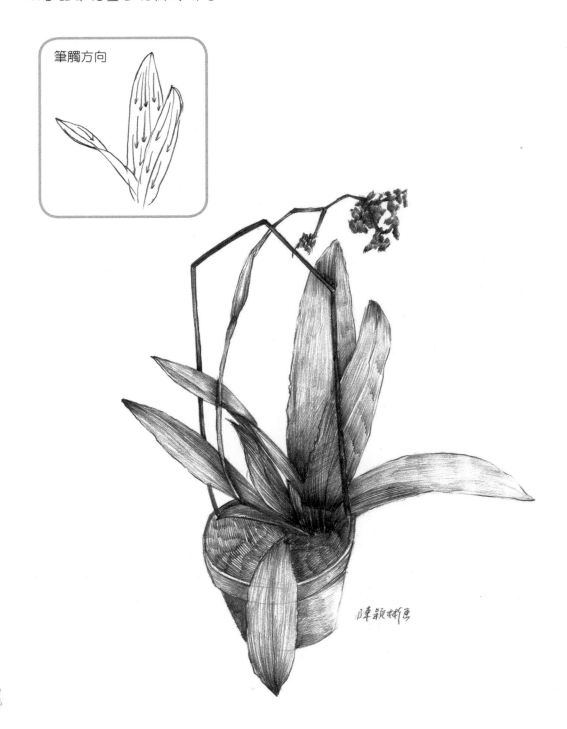

筆觸方向

蘭花

以 2B 畫出葉子，4B 畫出花朵。

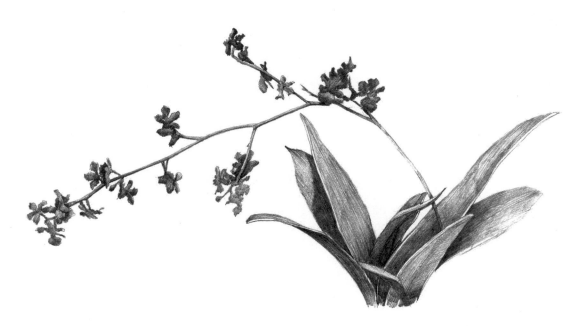

陳穎彬畫

石斛蘭

以 2B 及 HB 鉛筆畫出，較暗部分則是 4B 畫出。

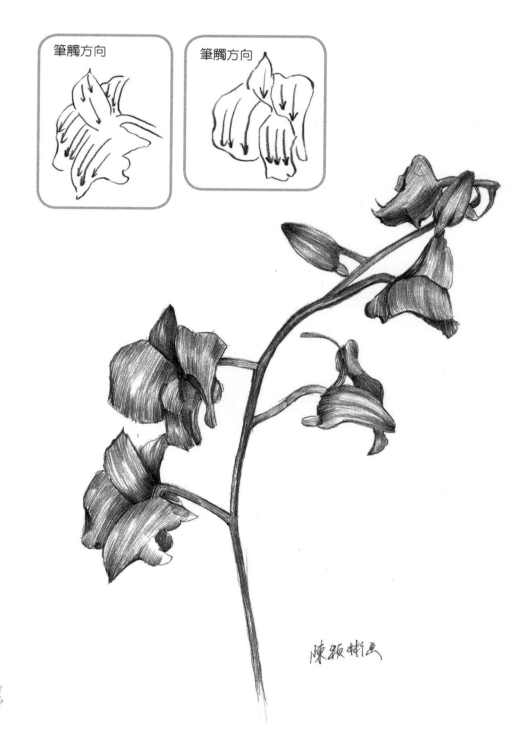

筆觸方向

筆觸方向

陳穎樹畫

朵麗蘭

以 2B 鉛筆畫出整體，同時注意
花朵正面與背面的明暗。

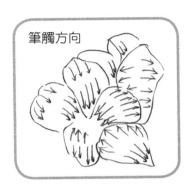

筆觸方向

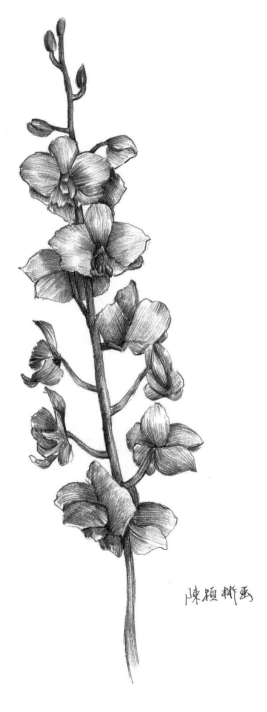

陳頏樺畫

117

萬代蘭

以 4B 鉛筆畫出暗部，2B 鉛筆畫出主要部分。

筆觸方向

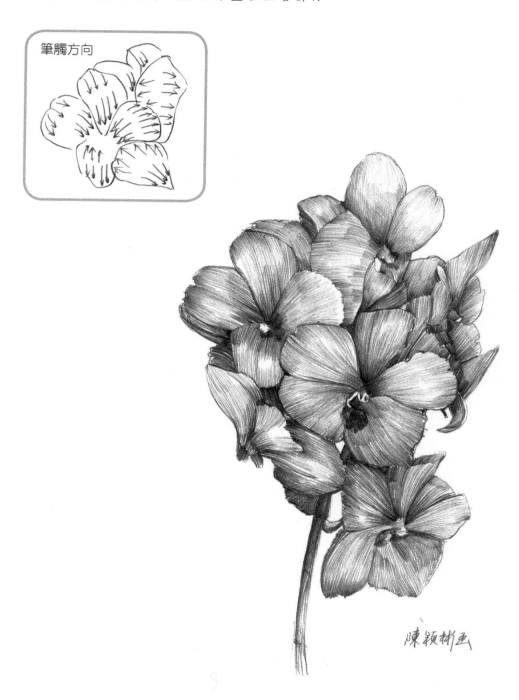

陳穎樹畫

蝴蝶蘭

注意花瓣的明暗層次。

筆觸方向

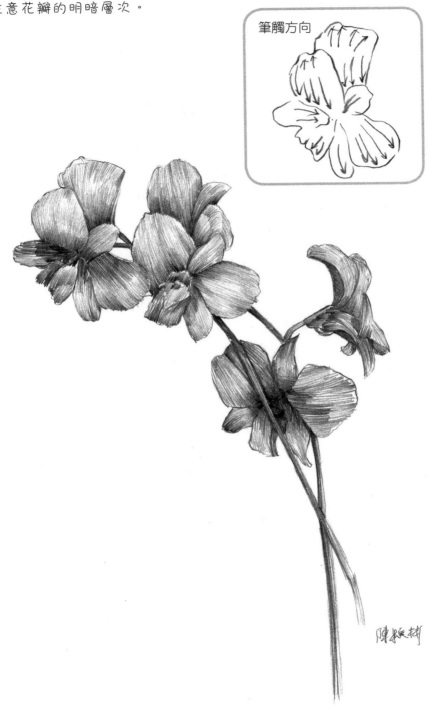

蘭花

注意葉子及花的明暗層次，一氣呵成。

筆觸方向

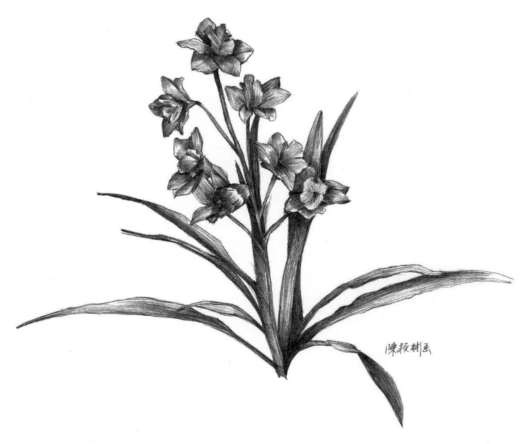

陳頴軒畫

120

注意花朵的生長方向。

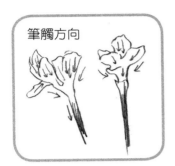

筆觸方向

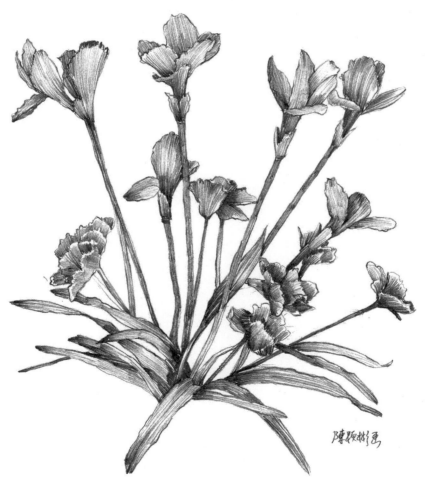

陳顴櫛畫

蒜頭

以 2B 鉛筆繪，注意筆觸的變化。
乾燥梗，要細心觀察耐心畫出輪廓。

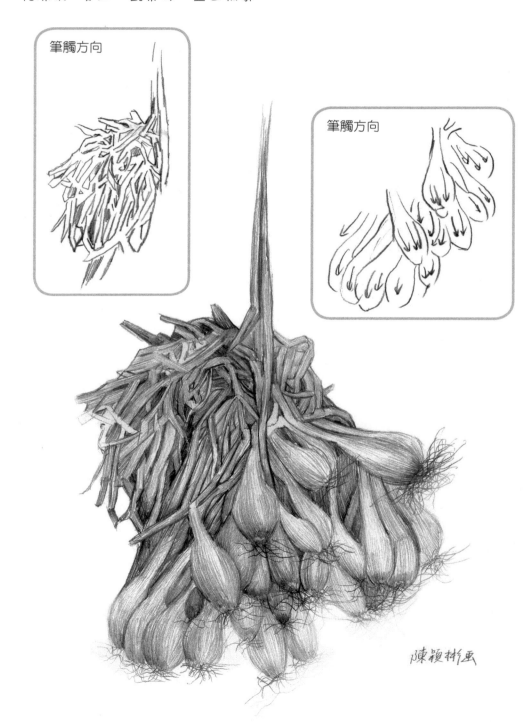

陳領梆畫

以 2B 畫出，注意其筆觸變化。

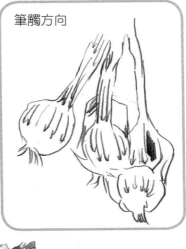

筆觸方向

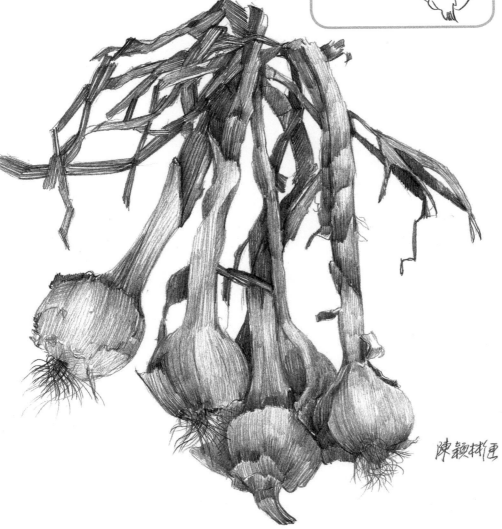

陳穎杕匯

蒜頭

筆觸要有力，以筆觸表現質地。

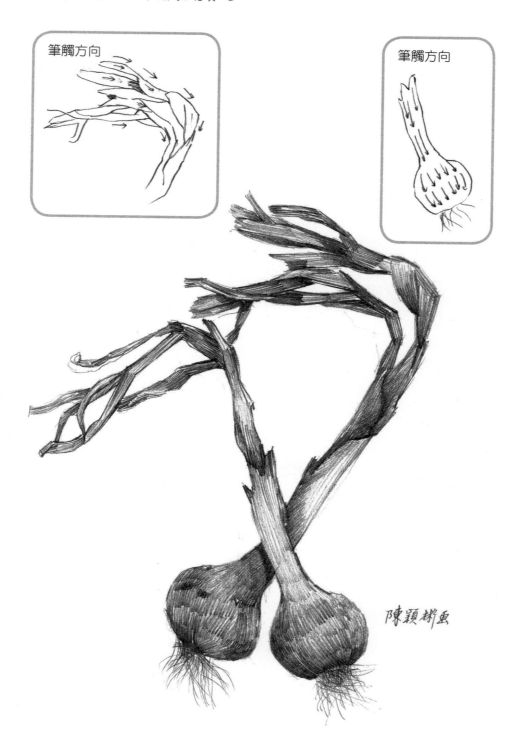

筆觸方向

筆觸方向

陳穎梆畫

以 2B 畫出整體感。

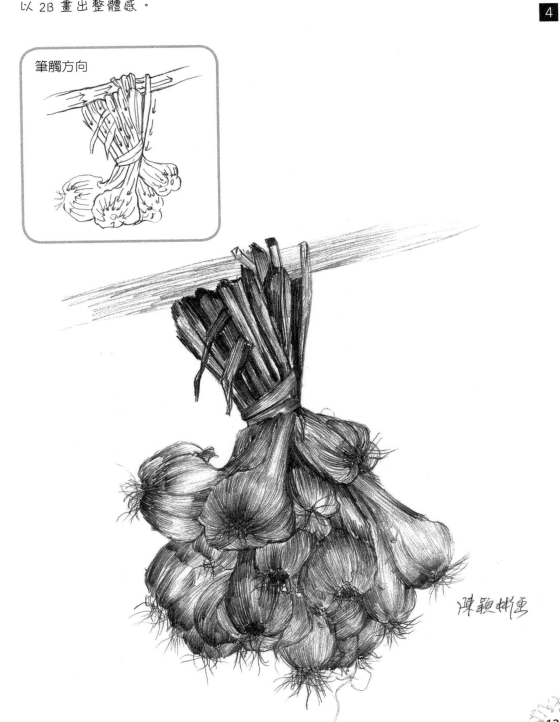

筆觸方向

陳穎彬畫

孤挺花

以 3B 畫出花，4B 畫樹枝。

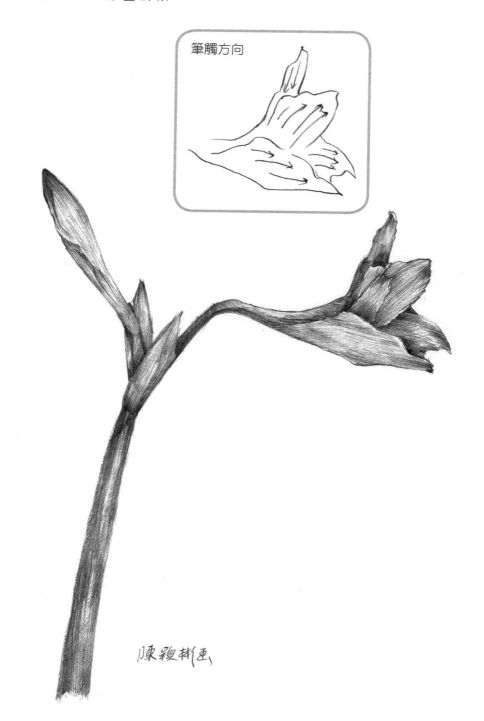

筆觸方向

陳穎彬畫

孤挺花兩兩對稱，高矮變化有致，以 2B 鉛筆畫出。

筆觸方向

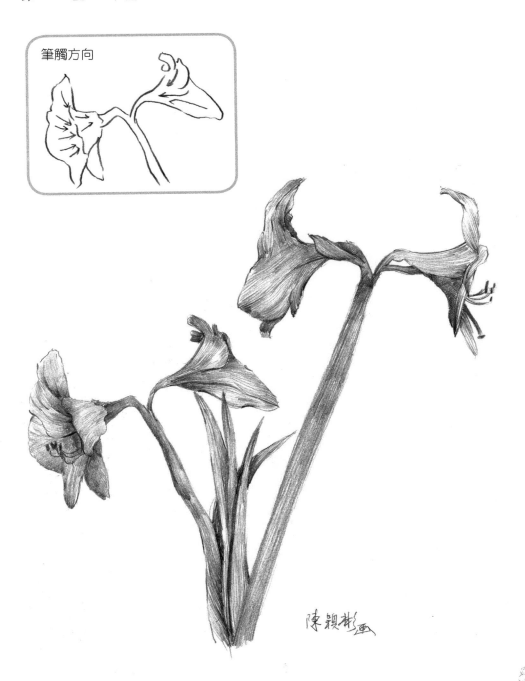

陳穎彬畫

百合

以 HB 畫出花朵，4B 畫出葉子。

筆觸方向

筆觸方向

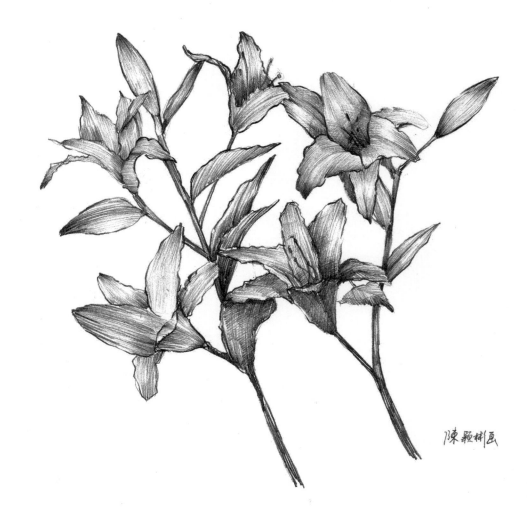

陳顆樹畫

水仙百合

注意整體的感覺，以 3B 畫出。

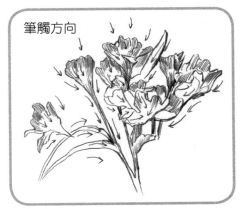

筆觸方向

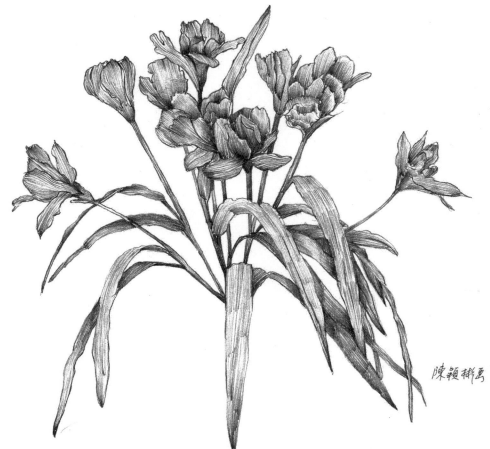

陳穎樁書

玫瑰

以 2B 鉛筆畫出，枝讓他交錯才不會
產生呆板感覺。

筆觸方向

陳穎樺匯

玫瑰葉子

葉子細膩的部分要明顯表現出來。

筆觸方向

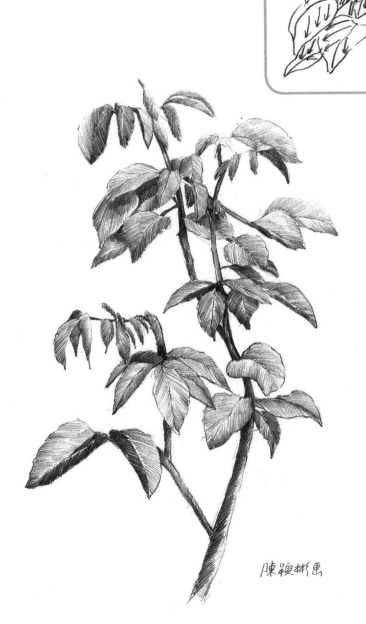

陳穎彬畫

小天使

每一片葉子的明暗度都不同。

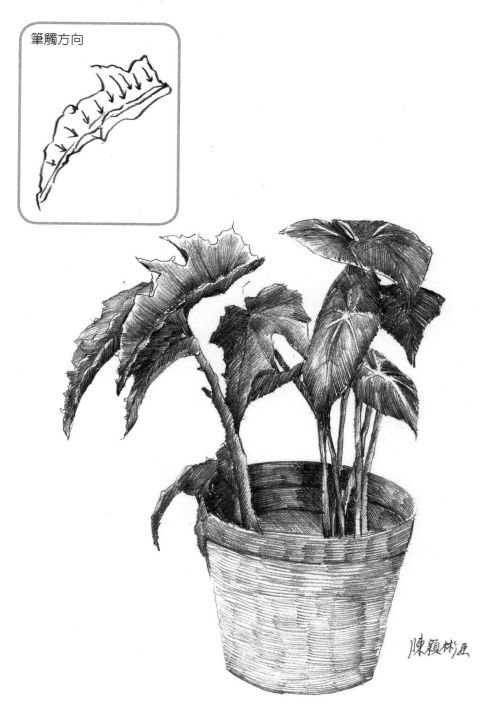

筆觸方向

陳穎彬圖

飛燕草花

注意每一朵花的明暗變化。

筆觸方向

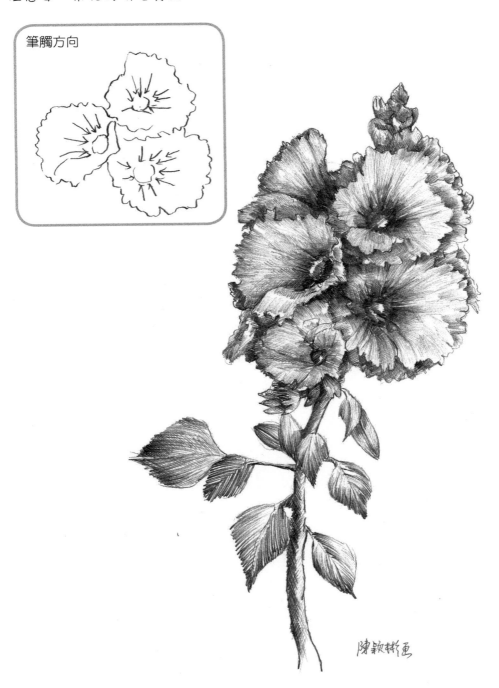

陳穎彬畫

山蘇

雜而不亂，注意筆觸的變化。

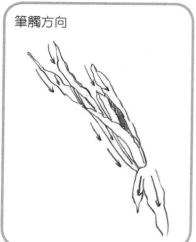

筆觸方向

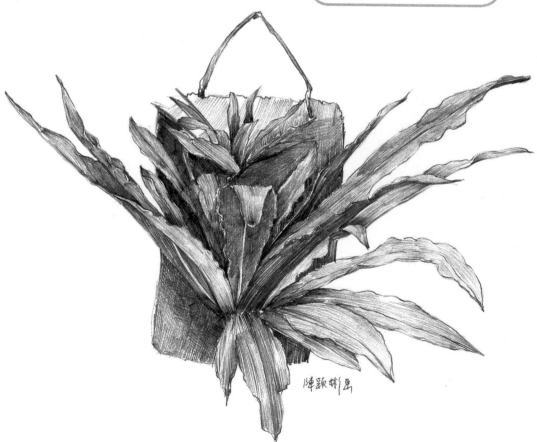

陳穎彬畫

茄子

茄子整棵樹的描寫著重在葉子的紋理。

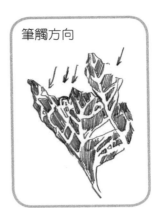

筆觸方向

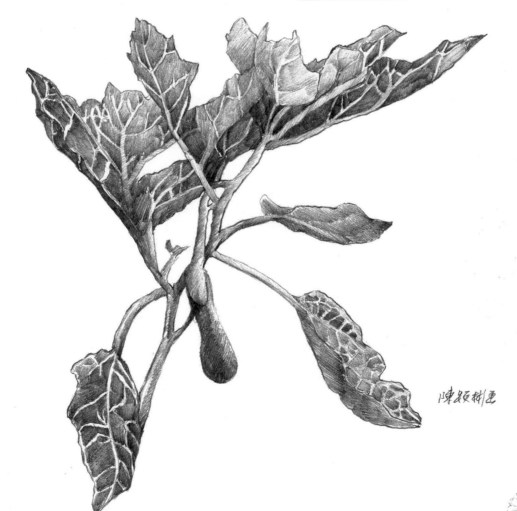

陳頴楙畫

大岩桐花

以 2B 和 3B 畫出葉子的明暗，立體
感也要畫出來。

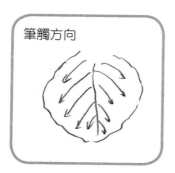

筆觸方向

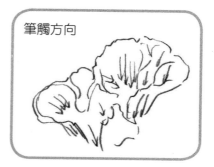

筆觸方向

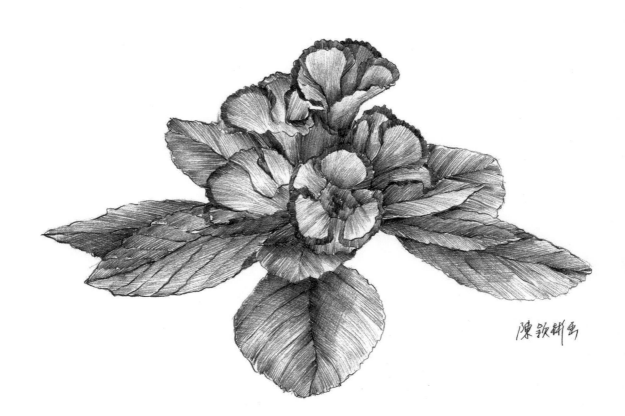

陳欽斌畫

荷花

三朵花高矮構圖才能顯得出變化。

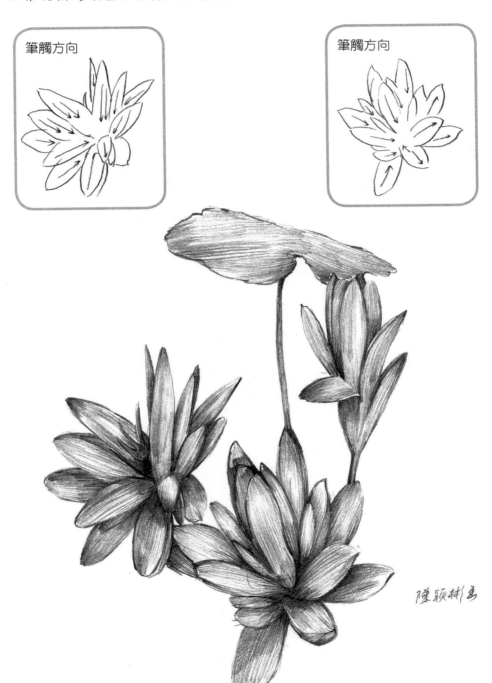

筆觸方向

筆觸方向

陳穎彬畫

合果芋

以 2B 畫出，暗部用 4B 化，亮部用
軟橡皮擦出。

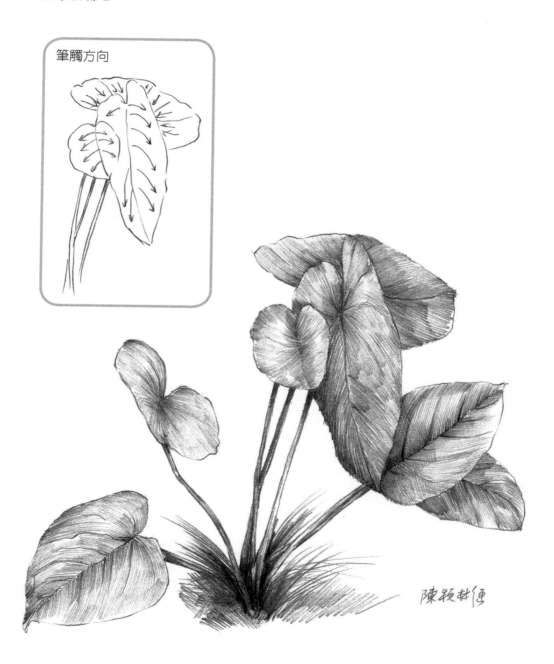

筆觸方向

陳穎彬作

芍藥花

注意葉子的紋路。

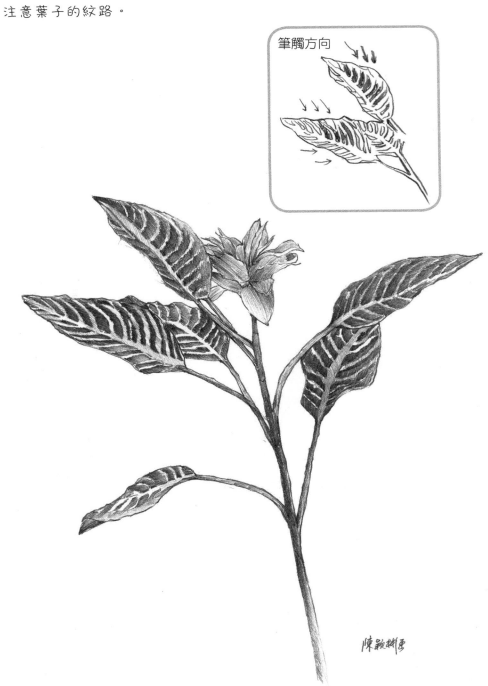

筆觸方向

陳敤樹雪

絲瓜葉

注意葉子整體的感覺。

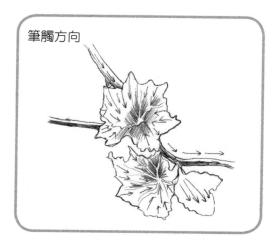

筆觸方向

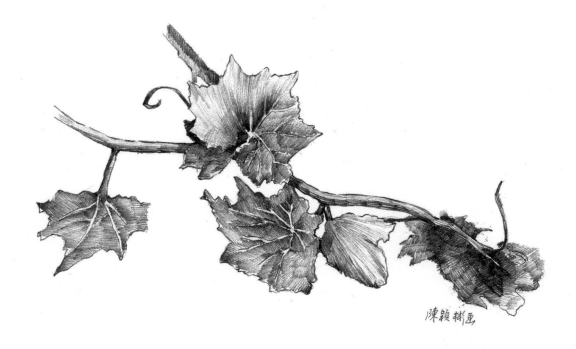

陳穎彬畫

中國蘭與樹幹

樹幹部分用 5B 畫出，花的部分是 3B。

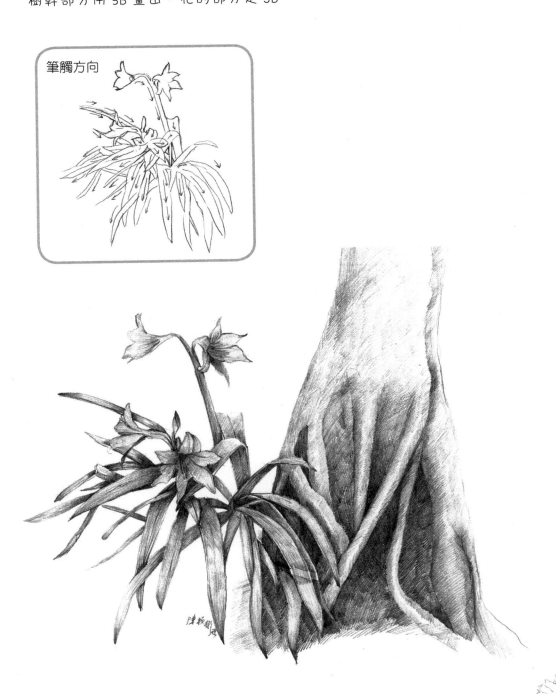

圖書資訊

靜物素描技法

　　人類藉著鉛筆傳達思想、透過鉛筆傳達美感，手繪的魅力仍然是今天的電腦科技無法表現的，也許正因「鉛筆」有其無法預知的美感，所以鉛筆工具仍是學院派素描不可或缺的工具素材。

　　本書內容從鉛筆素描的歷史、材料、形狀、光影及素材的表現細細說起：「鉛筆」是人們從小最容易接觸的工具之一，一般人提到畫畫，最常提到的是素描，包含了靜物、人物、風景、花卉、基礎鉛筆素描及表情鉛筆素描等主題。

繪畫技法 02

陳穎彬 ——— 著

定價 250 元

風景素描技法

　　素描的材料取得簡單，它不像油畫、水彩那般繁複早在歐洲文藝復興前，畫家們就開始用類似鉛筆的材料來畫出風景畫

　　文藝復興的偉大畫家們，以當時的自然景物描繪了許多膾炙人口的美妙作品，這項技藝延續至今，許多人用簡單的鉛筆將自己對週遭、遊歷景物的感動描繪出來。也因為如此，風景素描與其他素描，如靜物、人體素描等有著題材與視覺範圍表現上的差異，更能吸引初學者投入，隨心所欲的發揮心中那一份對自然的感動。

繪畫技法 03

陳穎彬 ——— 著

定價 250 元

基礎鉛筆素描技法

　　學習鉛筆畫的方法可以從「臨摹」及「寫生」同時著手進行。「臨摹」是參考、學習他人的筆法、構圖，吸取經驗；「寫生」則是自行觀察實物，從物體形狀特徵、光線及陰影的變化，加以分析、簡化再下筆描繪。

　　待靜物單元的基本技巧熟練之後，就可以進一步做風景寫生及動物、人物的描繪。本書是為有志成為畫家、設計者或插畫家所編寫，希望透過書中豐富的圖例及解說，能為你們紮下基礎並熟練各種技法。

繪畫技法 04

陳穎彬 ——— 著

定價 250 元

繪畫技法 09

陳穎彬 ———— 著

定價 250 元

基礎鉛筆素描技法 2

　　基礎鉛筆素描技法乃是對一般社會大眾初學者所寫，只要是對鉛筆畫有興趣的人，經由本書詳實的素描概念與實際例子介紹，相信會對鉛筆素描有一定的了解。

　　書中內容由淺入深，作品以實際照片為範例，讓初學者可以清楚了解如何去描繪掌握其基本原理。因為是以實際照片為例，有別於以往只有作品的素描書，讓讀者更能完整了解作者的創作過程，對於將來讀者實際描繪必定有更多助益。

繪畫技法 10

陳穎彬 ———— 著

定價 250 元

基礎人像素描技法

　　人像畫其實不難，一般人總是在畫人像時，對於人物「像」或「不像」產生了心理障礙，覺得畫人像很難進而產生畏懼。

　　本書是用一整套有系統的方式，循序漸進說明人像結構、角度及筆觸示範，由淺入深的一一示範介紹，讓讀者可以完整的了解畫人像素描的基本，在看完書後也會得到相當大的幫助，增加畫人像的信心與自信。

繪畫技法 10

陳穎彬 ———— 著

定價 350 元

基礎油畫技法

　　本書詳細介紹油畫的基本工具、表現技法、實例操作，讓初學者可以從零開始一步一步跟著作者學習。然而，透過作者對於油畫的介紹與示範，使得一般初學或基礎油畫者能藉書中內容而有所啟發，進而對學習油畫有幫助。

　　書中也強調介紹每種畫法和工具使用，使讀者可以接觸每種方法畫風，身體力行從中體會各種趣味，找出自己喜歡的風格或想要達到的效果。

Painting04

花卉鉛筆素描技法
Flower Sketching Methods

國家圖書館出版品預行編目（CIP）資料

花卉鉛筆素描技法 - Flower sketching method/陳穎彬著.
-- 一版 . -- 新北市 : 優品文化事業有限公司,
2023.06　144 面 ;19x26 公分 (Painting ; 4)
ISBN 978-986-5481-45-2(平裝)
1.CST: 花卉畫 2.CST: 鉛筆畫 3.CST: 素描 4.CST: 繪
畫技法

948.2　　　　　　　　　　　　　112008760

作　　　者 > 陳穎彬

總 編 輯 > 薛永年

美術總監 > 馬慧琪

封面設計 > 馬慧琪

文字編輯 > 董書宜

美術編輯 > 董書宜

出 版 者 > 優品文化事業有限公司

　　　　　電話：(02)8521-2523

　　　　　傳真：(02)8521-6206

　　　　　Email：8521service@gmail.com

　　　　　（如有任何疑問請聯絡此信箱洽詢）

　　　　　網站：www.8521book.com.tw

印　　　刷 > 鴻嘉彩藝印刷股份有限公司

業務副總 > 林啟瑞 0988-558-575

總 經 銷 > 大和書報圖書股份有限公司

　　　　　新北市新莊區五工五路2 號

　　　　　電話：(02)8990-2588

　　　　　傳真：(02)2299-7900

網路書店 > www.books.com.tw 博客來網路書店

出版日期 > 2023 年 6 月

版　　　次 > 一版一刷

定　　　價 > 200 元